夏卡爾的失樂園
MARC CHAGALL

蘇珊・圖瑪金・古曼等 著／謝汝萱等 譯

藝術家

夏卡爾的失樂園
MARC CHAGALL

目次

124　藝術家在俄羅斯：1922年後的夏卡爾

伊芙吉尼亞・佩綽娃（Evgenia Petrova）撰文／謝汝萱 譯

156　來自夏卡爾的回應／陳琬尹 譯

前言

　　這本論述夏卡爾藝術生涯及收錄早期為主的繪畫、草稿、壁畫等，主要都是夏卡爾創作於他早年居住在俄國期間（1910 年前），以及 1914 至 1922 年間的作品；1914 至 1922 年間，夏卡爾離開巴黎，重新回到故鄉俄羅斯北部的維台普斯克的小鎮居住，此一時期對於他的創作生涯有著關鍵性的影響，許多夏卡爾畫作中的重要題旨與概念，是在這時候奠定雛形。

　　蘇珊・圖瑪金・古曼（Susan Tumarkin Goodman）是猶太博物館的資深策展人，她在本書中以夏卡爾的生平與早期作品，撰寫一篇詳盡的文章。舉出的畫作皆是來自白俄羅斯與俄國的作品，大部分從未在西方展示──除了猶太劇院的壁畫曾經在美國展出。蘇珊・圖瑪金・古曼的文章也談及了夏卡爾早年在故鄉維台普斯克生活、遠離俄羅斯的歲月，以及 1914 年再次從柏林回到維台普斯克、他與蓓拉（Bella Rosenfeld）的婚姻、一次世界大戰的爆發，以及俄國的革命。文章也爬梳了夏卡爾於維台普斯克投入藝術學院教育工作的經驗──他的老師葉胡達・潘恩（Yehuda Pen）當時也是職員之一，爾後因為與學院內

的同儕藝術家馬列維奇（Kasimir Malevich）、利西茨基（El Lissitzky）意見不合，夏卡爾辭去，並在 1920 年搬至莫斯科。這篇論文最後提到夏卡爾在 1922 年離開莫斯科前，受官方委託，在莫斯科猶太劇院完成的許多壁畫作品。

本書中的另外兩篇論文作者，則是針對夏卡爾於俄羅斯和其他地區的創作生涯進行分析。伊芙吉尼亞・佩綽娃（Evgenia Petrova）與亞歷珊卓・沙茨奇克（Aleksandra Shatskikh）探討了夏卡爾的作品在蘇聯、俄國藝術環境中的思考軌跡、他受到老師葉胡達・潘恩的影響，以及兩人對於俄羅斯藝術的貢獻。

此三篇論文以難得一見的原作與珍貴的檔案，完成深刻的研究論述。此外，書中也收錄了夏卡爾 1950 年代至 1970 年代的私人信件，三封信件皆提及本書中的不同畫作。從這些私人信件可以得知，夏卡爾對於國家故土的愛與崇敬，以及他對於自我藝術生命的企圖與堅持。

夏卡爾的失樂園：俄羅斯時期

文／蘇珊·圖瑪金·古曼（Susan Tumarkin Goodman）

為何我總是畫維台普斯克？

我用這些畫創造一個自己的現實，再造了我的家鄉。

——馬克·夏卡爾（Marc Chagall, 1887-1985）

馬克·夏卡爾所發明的圖像如何掌握西方社會的想像，而成為我們藝術想像與視覺語言的一部分？答案就在他的俄羅斯時期，當時他發展出了強力的視覺記憶與不囿於俄羅斯生活與環境型態的圖像智慧。夏卡爾遨遊天際的目光創造出了一個新的現實，回望著他的內在與外在世界。他在維台普斯克（Vitebsk）的早年經歷與所見圖像，貫穿了他居住於俄羅斯的兩段時期（1887-1910、1914-22）與遷往國外後，前後七十多年。他反理性的繪畫概念創造出的不是一個多愁善感、如詩如畫的維台普斯克，而是透過他的心眼建造的走馬燈城市。

夏卡爾被公認為一位前衛藝術家，確實是他到了距俄羅斯千里之遙的巴黎才開始，但即使是在那裡，他的創作也集中於他身為俄羅斯猶太人的生活主題與圖像。他吸收了野獸派的色彩與立體派的分割技法，並極具說服力地將它們融入自己的民俗風格中，從而為維台普斯克哈西德派（Hasidism）猶太人的苦悶生活賦予了一種謎樣世界的浪漫氣息。現代主義元素與其獨特藝術語言的結合，吸引了歐洲批評家、收藏家與藝術欣賞者的注意。

在俄羅斯鄉間小鎮度過少年時期，就能有如此複雜的藝術質地、如此深刻的想像刺激，帶來了數十年的圖像寶庫，似乎叫人吃驚。而這大多可歸功於十九與二十世紀之交俄羅斯社會的性質，特別是猶太人的角色，他們是那個國家人數最多而富創造力的少數民族。

雙重身分的曖昧性

夏卡爾的藝術可以被理解為是回應了俄羅斯猶太人長久以來的歷史處境。雖然猶太人是為廣大社會做出重要貢獻的文化革新者，但他們卻經常被敵視為外人。1881 年剛過，特別是沙皇亞歷山大二世被革命派恐怖分子暗殺後，一波針對猶太人的肢體攻擊就橫掃了俄羅斯的部分地區，這種敵意迫使猶太人在同化和主張其猶太身分之間作出選擇。

俄羅斯猶太人的難處，在夏卡爾出生時便已十分鮮明，從十八世紀晚期到一次大戰中期，俄羅斯當局在宗教與經濟考量下禁止大部分猶太人遷出特區

夏卡爾　鮮紅猶太人（局部）　油彩畫布

（Pale of Settlement，涵蓋現代烏克蘭、白俄羅斯、波蘭和波羅的海國家部分地區），混住於俄羅斯民族之中。特區的猶太人主要居住在猶太人社區的範圍內，且只在買賣或公務目的下與非猶太人往來。對那些希望融入外界的猶太人來說，這種區隔是個困境，但對想保存傳統生活方式與信仰的人來說，卻未必如此。在緊緊著俄羅斯猶太人生活與文化的村區（shtetl）裡，虔誠守節的猶太人會拒絕啟蒙運動（Haskalah）的價值，因為世俗文化與哲學的進駐會威脅到居於猶太身分核心的宗教性。夏卡爾即出生在一個宗教氣氛濃厚的家庭，他的雙親是虔誠的哈西德派猶太人，他們的生活意義來自信仰，並被禱告圍繞，這給予他們精神上的滿足。

那個時期的猶太藝術家就和大多數猶太人一樣，在艱難處境中只有兩種生活出路。一是隱藏或拒斥其猶太出身，以求取在俄羅斯藝壇出頭的機會，馬克‧安托寇斯基（Mark Antokolsky）、以撒‧列義頓（Isaak Levitan）、里歐尼‧佩斯特涅克（Leonid Pasternak）與里昂‧巴克斯特（Leon Bakst）就是如此，他們在喧囂塵上的歧視言論中選擇噤聲。夏卡爾選擇的是另一種，即珍視並公開表達其出身，並在創作中融入其猶太背景——這不僅是出自宗教或哲學偏好，也是一種自我主張、一種原則的表達，將猶太信仰反映在藝術中，意味著必須面對俄羅斯沙皇時期對猶太人的歧視與反閃族情結。夏卡爾的母親就是在這種氣氛中，用賄賂的方式讓孩子進入公立學校。因此數年後，夏卡爾曾因為沒有在聖彼得堡（為了學畫）的居住許可而短暫入獄。

要改變猶太人的處境，只有俄羅斯當局改組，完全接受他們的公民身分、除去加諸其個人與公民身分的限制才行，因此俄羅斯猶太人大多對許諾廢除沙皇制的 1917 年革命樂見其成，夏卡爾也置身於展臂歡迎新政體的群眾中。不過這段創建期很快告終，還不到五年，蘇維埃政府就加強了文化管束，開始施行由國家管控的藝術觀。夏卡爾與許多才華洋溢的前衛藝術家在無計可施下，只好離開俄羅斯。

當時，傳統猶太生活正逐漸沒落。戰爭迫使近百萬名猶太人離開家鄉，也破壞了殘存於村區的文化，那曾是數世紀以來東歐猶太人的生活重心所在。

葉胡達·潘恩像　1905
耶路撒冷卡索夫斯基夫婦收藏

十九世紀通訊與經濟進展帶來的更廣闊、更都會的視野，早已改變了傳統猶太生活，而此次的影響更是徹底。傳統猶太社會的崩解為夏卡爾這類藝術家留下了具體現實不再能滋養的強烈回憶，然而文化變成了一種只在回憶和想像中存在的情感與知性泉源後，無論藝術家人在蘇維埃還是數千英里外，他都可以無止盡地改變腦中的景象。這對夏卡爾來說並不新奇，他之前就曾將想像中的維台普斯克帶到聖彼得堡與巴黎，只是在那段早期歲月中，他還能夠返回他的靈感發源地，再度觸碰它，從中汲取更多靈感，如今它已消逝，他就只能在腦海與藝術裡返鄉了。這段豐富經驗貫穿了他整段生涯（他逝世於 1985 年），因此我們不只須透過他的文字、更須透過他的藝術來仔細探視他的這段歷程。

成長於特區的藝術家

「我想當畫家。」當年輕的夏卡爾對母親這麼說時，母親還沒法了解她的大兒子對藝術的興趣從哪裡來，也不清楚他為何會選擇這看似不切實際的職業。若夏卡爾生在小村莊，他的夢想也許永遠無法實現，但維台普斯克是個能夠實現夢想的地方，而年輕的夏卡爾對前方的路也了然於胸。「鎮上有個學畫的地方，如果我進得去，而且能夠完成學業，那麼我就能成為正規的藝術家了，那是多讓人高興的事！」那個地方指的是葛果里街的一間畫室，它的藍色大招牌用白字寫著：「藝術家潘恩素描與繪畫學校」。

葉胡達・潘恩　我出生的房子　1886-90　油彩紙板　32.5×47.5cm　維台普斯克地區博物館藏

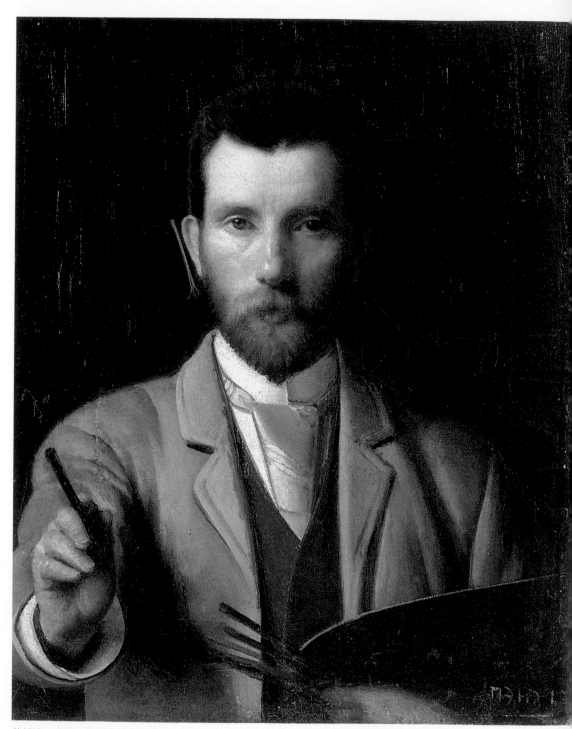

葉胡達・潘恩　持調色盤的自畫像　1898　油彩畫布　60.5×49cm　維台普斯克地區博物館藏

葉胡達・潘恩（Yehuda Pen, 1854-1937）今日的名氣主要來自他身為夏卡爾的啟蒙老師，形塑了他最初的藝術體驗。潘恩於 1854 年出生於諾弗－亞歷山卓夫斯克（Novo-Alexandrovsk），成長於傳統猶太文化濃厚的環境，〈我出生的房子〉描繪的就是他所成長的木造平房。潘恩對素描的熱愛並未獲得家人支持，但在一個同學鼓勵下，他獲得了進入著名的聖彼得堡皇家藝術學院的機會。他之所以能成為少數入學的年輕猶太人之一，有一部分要歸功於雕塑家前輩馬克・安托寇爾斯基（Mark Antokolsky）所開的先例。

畢業後，取得了進修機會的潘恩，獲准自由選擇住處，這是少數猶太人才擁有的特權。在有心贊助者的建議下，他搬到維台普斯克，並在支持聲中於 1897 年開辦私人藝術學校，這是特區的第一間猶太人藝術學校，很長一段時間也是這裡的唯一一間藝術學校。維台普斯克是特區的經濟重鎮與文化核心，居民約六萬人，其中過半是猶太人，他們在此享有在莫斯科或聖彼得堡所無法擁有的專業機會。在這個遠離皇權與俄羅斯文化的邊地，猶太人較能透過各種活動自由參與其社會與專業生活。

雖然以猶太藝術家自居，朋友與同僚也如此看待，但潘恩一開始並未專事猶太藝術。不過是此地大多數居民都是猶太人，潘恩的學生大多只說意第緒語，學校的重心便自然而然擺在猶太藝術上了。遵循猶太教條的潘恩不在安息日開課，師生之間的深厚關係則形成其教學特點，他讓學生了解身為虔誠的猶太人與藝術並不衝突，如他的學生夏卡爾有回所說：「我若不是猶太人，就不可能成為藝術家，或者我會成為一個完全不同的藝術家。」

教書是潘恩在繪畫之外最重要的活動，由於童年與少年時期艱苦，潘恩對任何有一點藝術天分的人都傾力相助，他沿著學院路線組織課程，包括畫石膏像和臨摹學院素描、雇用模特兒，還有靜物與大自然寫生。潘恩的公寓兼畫室牆上掛滿了畫，有自己的也有學生的畫作，同時俐落推動著市內首席畫廊與博物館的事務。

身為畫家，潘恩從身邊的俄羅斯猶太人世界取材，他集中描繪居家景觀，並經常將其風俗畫鎖定在特定居家或宗教場景上。他以一貫細膩筆觸描繪各安

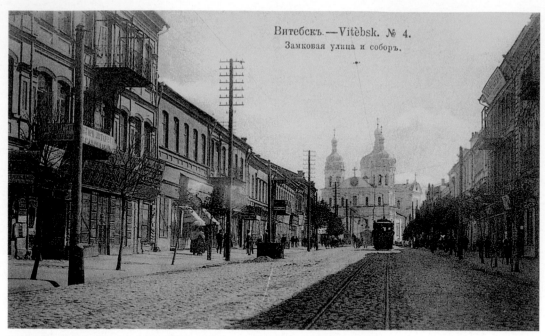

有教堂景色的維台普斯克市丈柯瓦亞街　明信片　20世紀早期　莫斯科私人收藏

葉胡達・潘恩與女學生　約1910　莫斯科私人收藏

其位的虔誠猶太人、工匠與鎮上居民，並以譬喻的方式轉化猶太 [人的生活方式與特徵。〈鐘錶匠〉精描出了鐘錶匠及其工作場所的細節，被鐘錶圍繞的鐘錶匠表達了一種心理狀態，或做為時間或歷史的象徵。潘恩經常表現埋首工作的人們，但女性只描繪其婀娜之美。〈戴面紗女子〉（見19頁）、〈年輕男子像〉（見21頁）與〈讀報〉（見20頁）等地方人物通常是小人物，除了其類型特徵之外，並無個性可言。

　　潘恩對早期歐洲繪畫與古典大師畫作的欣賞，從〈戴草帽的自畫像〉（1890）、〈鐘錶匠〉（見18頁）與〈從美國來的信〉（見22頁）等畫作就可以看出。文字扮演著表達文學主題的重要角色，例如在〈從美國來的信〉（1903）中，信似乎已被讀過又放回信封裡，僅賴標題點出其內容。此畫表現出了俄羅斯沙皇時期的猶太人與北美的關係，自十九世紀末起，猶太人就大量遷往北美。文字也有助於定義〈讀報〉中的圖像，畫中人物細細讀著以意第緒語印製的《市友》日報，這是為猶太人提供較具都會視野消息的一份報紙。

　　潘恩經常帶學生到維台普斯克鄉間寫生作畫，詩情畫意的風景提供了取之不盡的主旨與題材，他藉以悉心培育學生對大自然的感情（如〈維巴河上的穀倉〉）。維台普斯克位在三條河流匯集的高岸上，〈監獄旁的水塔（瑟洛茲卡亞街的水泵）〉在閒情的表面下有巨細靡遺的大自然細節。潘恩忠實描繪風景，並以遠景給予張力，從上方描繪的〈列力馬戲團〉和從較下方描繪的〈浴馬〉即是如此，後者在細節之外，更著重掌握瞬間效果。

　　潘恩也作自畫像，畫中通常凸顯著他做為成功藝術家的特徵，早期他把自己畫成一個少爺（見14頁〈持調色盤的自畫像〉），但作於七十五歲的〈用早餐的自畫像〉所描繪的是一個有智慧的長者，背景是自己的學校，面前那盤多得滿出來的馬鈴薯象徵著生命的豐碩。歷來皆認為〈用早餐的自畫像〉中擺在桌上的報紙名稱《維台普斯克無產階級》透露了藝術家的來頭，潘恩也是這麼形容自己的。

　　夏卡爾很早就從潘恩那裡了解到猶太主題是正當的藝術題材，同樣重要的是，雖然進潘恩學校前後不過數個月，技巧上學的不多，但夏卡爾卻因此認識

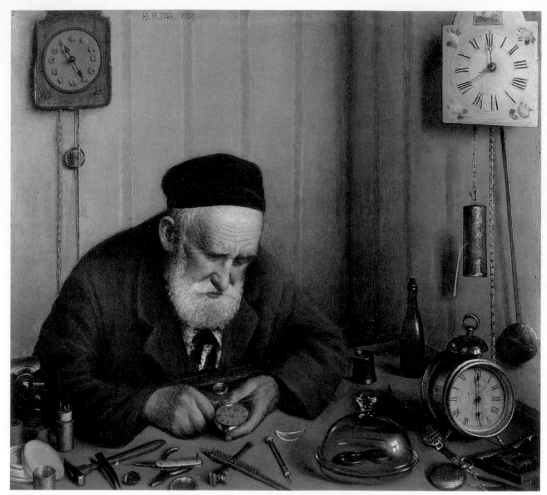

葉胡達・潘恩　鐘錶匠　1924　油彩畫布裱於木片　70×75cm　維台普斯克地區博物館藏

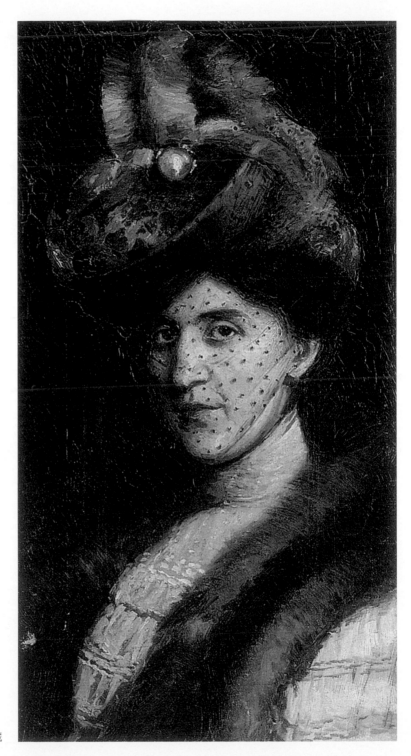

葉胡達・潘恩
戴面紗女子
1907
油彩畫布
71×36cm
維台普斯克地區博物館藏

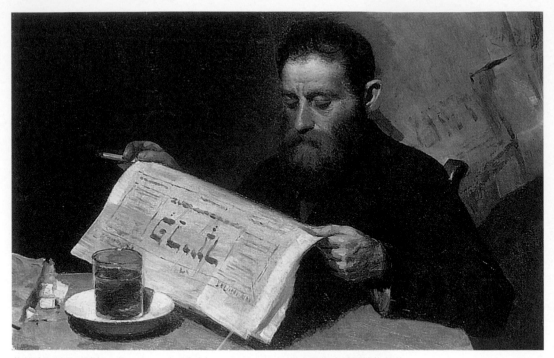

葉胡達・潘恩　讀報　約 1910　油彩畫布　43.5×70.5cm　維台普斯克地區博物館藏

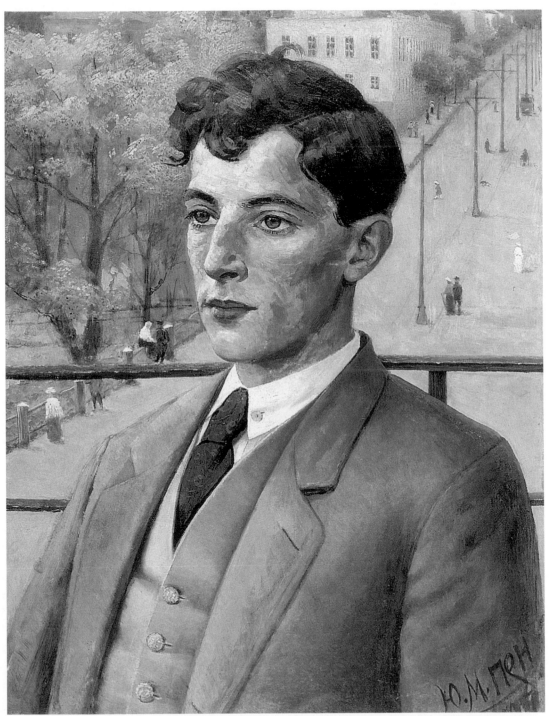

葉胡達・潘恩　年輕男子像　1917　油彩畫紙裱於紙板　68.5×55.5cm　明斯克白俄羅斯共和國國立博物館藏

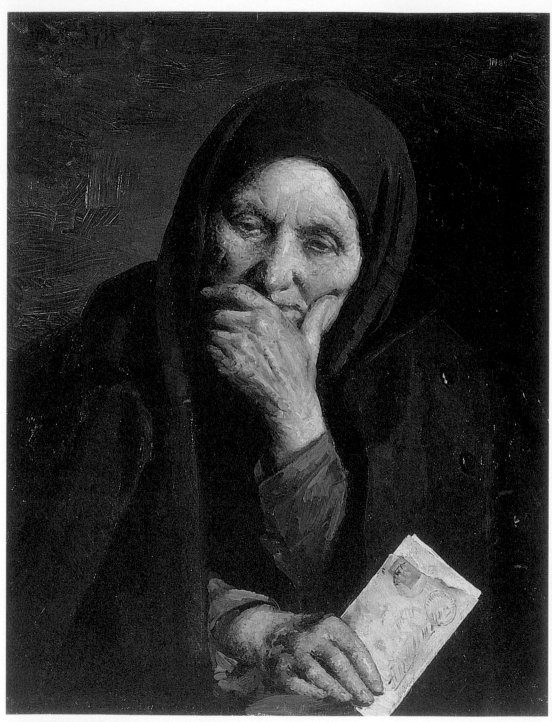

葉胡達・潘恩　從美國來的信　1913　油彩畫布　45×36cm　維台普斯克地區博物館藏

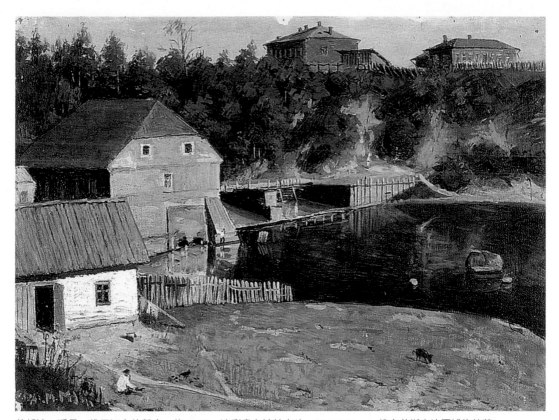

葉胡達・潘恩　維巴河上的穀倉　約 1910　油彩畫布裱於木片　31.5×46cm　維台普斯克地區博物館藏

葉胡達·潘恩　監獄旁的水塔（瑟洛茲卡亞街的水泵）　約1910　油彩畫布　32.5×47cm　維台普斯克地區博物館藏

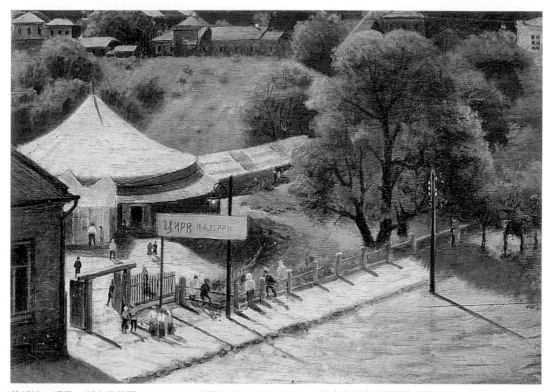

葉胡達・潘恩　列力馬戲團　1900-10　油彩木片　43.5×62.5cm　維台普斯克地區博物館藏

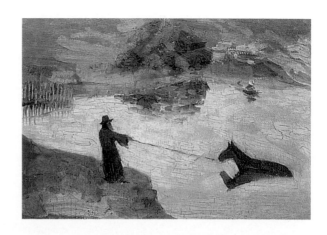

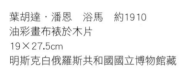

葉胡達・潘恩　浴馬　約1910
油彩畫布裱於木片
19×27.5cm
明斯克白俄羅斯共和國國立博物館藏

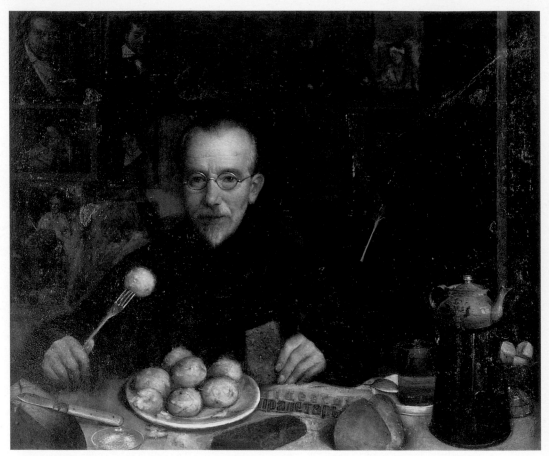

葉胡達・潘恩　用早餐的自畫像　1929　油彩畫布　71×84cm　明斯克白俄羅斯共和國國立博物館藏

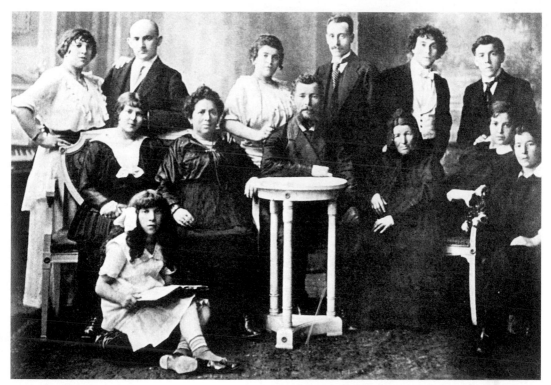

馬克‧夏卡爾（右二站立者）與家人和親戚於維台普斯克合影　1908-09　巴黎艾達‧夏卡爾檔案室藏

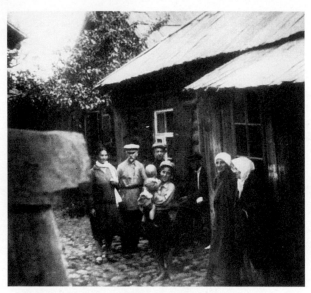

葉胡達‧潘恩與鄰居在夏卡爾家後院合影　1928
巴黎艾達‧夏卡爾檔案室藏

了現代藝術，也透過柏林出版的期刊《東與西》認識了現代猶太藝術，這對他
的藝術發展極為重要。夏卡爾生長在一個日常生活各方面無不瀰漫宗教氣氛的
環境，哈西德派猶太教的虔誠幾乎為這個世界覆上了一層神祕色彩。然而，這
股宗教狂熱是被包含在維台普斯克的更大脈絡中，這讓人得以一瞥俄羅斯與西
歐文化的內涵。在家時，他們以特區的東歐猶太人主要使用的意第緒語交談，
但夏卡爾與他的手足和朋友交談時則用俄羅斯語。夏卡爾還會溜進教堂看聖像
和彩繪玻璃。

　　夏卡爾極富個人特色的風格很快就以和潘恩的學院風格正面衝突的姿態崛
起，但在隨後那些年裡，他對老師所表現的是極大的敬意與感情。1921 年，
在慶祝潘恩於維台普斯克活動二十五周年時，夏卡爾回憶當年道，「還是男
孩的我拾級走進您的畫室，心中志忑萬分，您是在我母親面前決定我的命運
的人，就如同您決定維台普斯克和全省許多少年的命運那樣。」雖然夏卡爾
拒絕了潘恩的自然主義，選擇了和老師南轅北轍的藝術價值，但他對老師仍
心懷感激。他和埃爾‧利西茨坦（El Lissitzky）、歐西普‧薩德金恩（Ossip

Zadkine）、所羅門‧虞多文（Solomon Yudovin）、奧斯卡‧馬旭張尼諾夫（Oskar Meshchaninov）、亞伯‧潘恩（Abel Pan）等潘恩的許多學生一樣欣賞老師，後來他們都成為享譽國內外的重要藝術家。

更大的世界在招手

　　夏卡爾和潘恩早年一樣，在同學維克多‧梅克勒（Victor Mekler）的敦促下，於 1908 年到俄羅斯首都碰運氣。梅克勒對夏卡爾的影響深遠，他來自維台普斯克一個富裕的猶太家庭，正是他將這位年輕藝術家引進猶太中產階級的青年文化圈。

　　在聖彼得堡的那些年是夏卡爾藝術生涯的形成期。俄羅斯青年藝術家在此雲集活動，他們擁護表現主義、象徵主義、野獸派與立體派等歐洲、特別是巴黎的新藝術運動。當時關於現代繪畫及推翻傳統藝術概念的聲浪正高，來自鄉

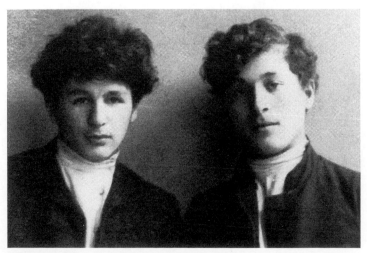

向葉胡達習畫時的夏卡爾（右）與維多‧梅克勒　1906
巴黎艾達‧夏卡爾檔案室藏

下的夏卡爾對這些風起雲湧的爭議一定也頗為著迷，這讓他得以探索個人表現的新形式。他的老師中有一名猶太籍教師里昂‧巴克斯特（Leon Bakst），他是當時俄羅斯最先進的藝術學院——茲凡茨瓦學院（Zvantseva School）校長。雖然在那所學校待一年半，依舊未能使夏卡爾的風格或技巧有長足精進，但的確鼓勵了他探索現代主義，激發他對巴黎所代表的藝術靈感心生嚮往。

夏卡爾對聖彼得堡歲月的描述，大多反映著他在猶太富人面前的侷促不安，他見過愛惜文化根源的猶太人，也見過試圖融入俄羅斯基督教社會的猶太人，但他對兩者都不適應。1908 至 1910 年，生活困頓的他勉力維持他在首都的生活，1908 年的〈窗〉表達了他對家鄉的懷念，這也是俄羅斯現存年代最早的夏卡爾畫作，在這幅畫之後，夏卡爾便逐漸脫離了維台普斯克時期潘恩所給予他的影響。在這個早期階段，夏卡爾對大教堂頂凌駕於四周修道院、教堂、會堂之上的家鄉景觀已有領會。

夏卡爾開始透過一系列家人肖像，將創作集中在關係最親、但遠在維台普斯克的家人身上。〈我的父親〉用表現主義手法描繪他的父親與祖母，傳達了父親一生辛勞的悲苦，父親札卡緊繃而嚴肅的臉述說著他在鯡魚倉庫數十年來的操勞，夏卡爾曾說，少年時他就極想逃離父親平淡乏味的苦工生活。相反地，他的母親芳嘉－伊塔是個活力充沛而意志堅強的女子，也是家中大權的掌管者。她有一間小店，即出現在〈維台普斯克店舖〉的那間，此外還管理幾個倉庫，有幾個小房間出租。糖、麵粉、魚與顏色鮮豔的罐頭妝點著她的店鋪，是家庭氛圍的延伸，也成為夏卡爾讚頌其文化根源的基礎。

夏卡爾最喜歡的親戚是外祖父，他是鄰鎮遼茲諾（Lyozno）的屠夫，每到假日夏卡爾就

在聖彼得堡皇家協會求學時的夏卡爾
1910　巴黎艾達‧夏卡爾檔案室藏

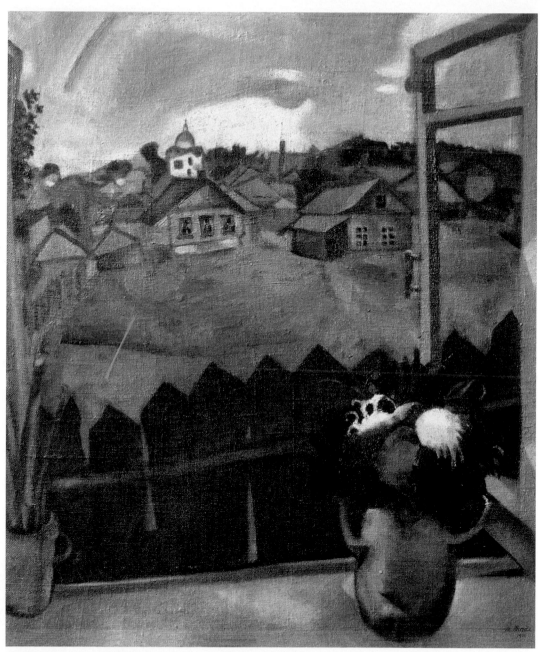

夏卡爾　窗　1908　油彩畫布　67×58cm　聖彼得堡私人收藏

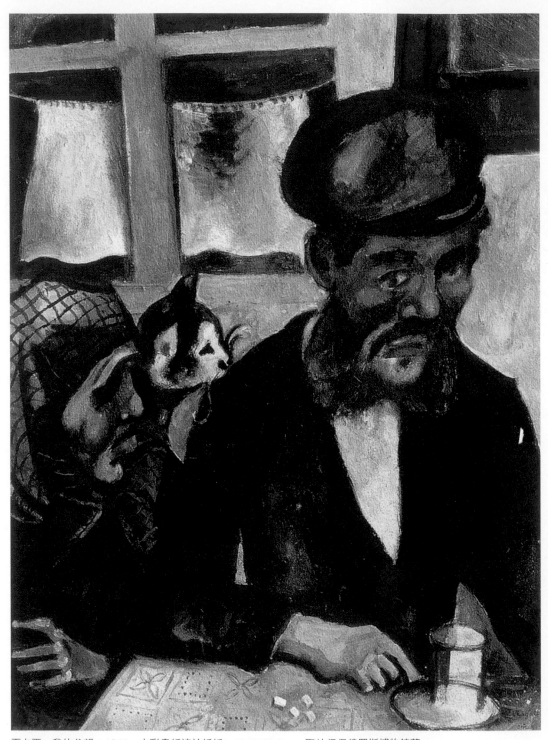

夏卡爾　我的父親　1914　水彩畫紙裱於紙板　49.4×36.8cm　聖彼得堡俄羅斯博物館藏

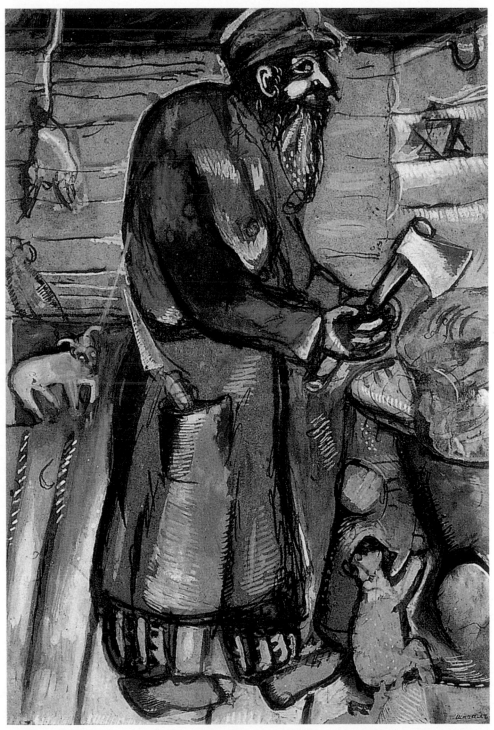

夏卡爾　屠夫（外祖父）　1910　膠彩、墨水、畫紙　34.5×24.5cm　莫斯科國立特列季亞科夫美術館藏

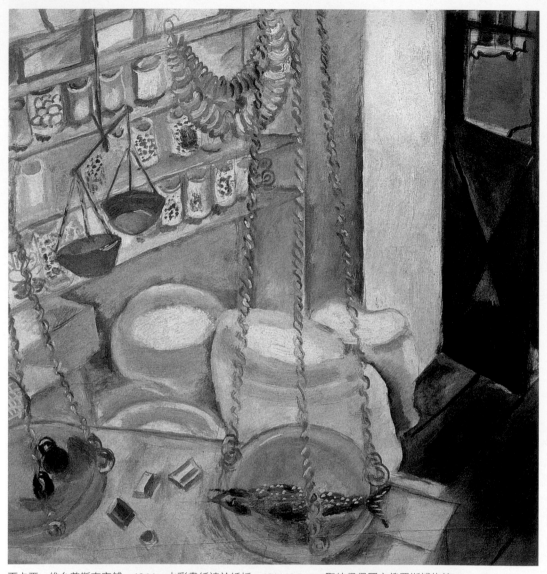

夏卡爾　維台普斯克店舖　1914　水彩畫紙裱於紙板　49×48.5cm　聖彼得堡國立俄羅斯博物館

夏卡爾與蓓拉‧蘿森菲爾德　1910　巴黎艾達‧夏卡爾檔案室藏

去找他。〈屠夫（外祖父）〉描繪的是他專注工作的樣子，背景是扭曲視角中的直豎地板，旁邊還有一隻怪模怪樣的綠色小羊，牆上的大衛之星顯示他是猶太社區的儀式屠夫，他乏味的工作因而有了高貴的精神意義。

　　1909年秋天，夏卡爾的世界出現了一張新面孔——蓓拉‧蘿森菲爾德（Bella Rosenfeld），她是維台普斯克一位富有的猶太珠寶商的女兒。〈黑色戀人〉表達了夏卡爾對蓓拉的愛慕，也預示了日後以單一色彩建構情感效果的其他戀人畫作。蓓拉曾在莫斯科的一間女子專屬私立學校就學，著名的劇場導演康斯坦丁‧史坦尼斯拉夫斯基（Konstantin Stanislavsky）曾是她的老師。她對夏卡爾這位看似放浪不羈的年輕畫家的興趣，讓家人十分擔心，但這段戀情為夏卡爾提供了源源不絕的藝術靈感，隨後數年他都以畫作予以讚頌。

在巴黎成名

　　1910年春天，夏卡爾最重要的老師里昂‧巴克斯特離開聖彼得堡，到巴

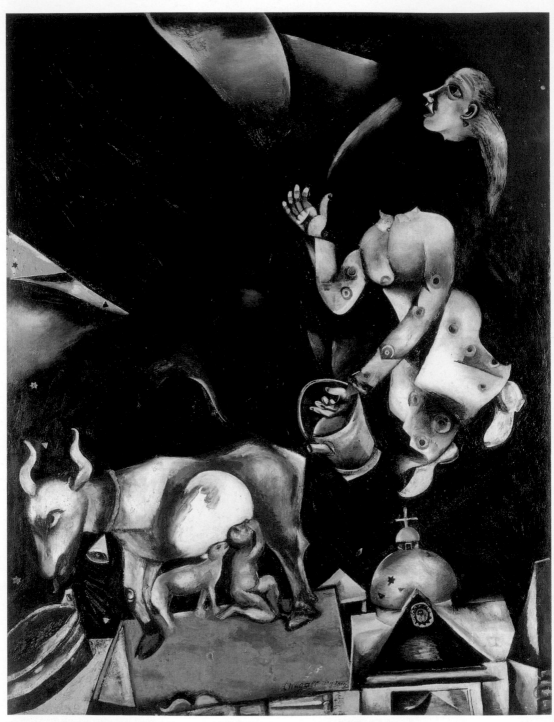

夏卡爾　給俄羅斯、驢子及其他　1911-12　油彩畫布　157×122cm　龐畢度中心藏

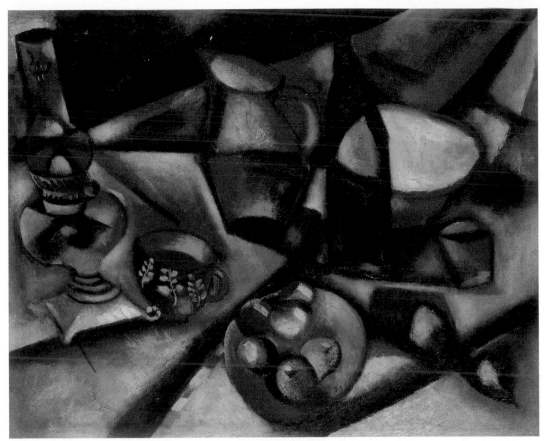

夏卡爾　靜物　1911　油彩畫布　66×82cm　日本宇都宮美術館藏

夏卡爾　黑色戀人　約 1910　墨水畫紙　23×18cm　普斯科夫美術館藏

黎加入謝爾蓋・佳吉列夫（Sergei Diaghilev）的芭蕾舞團，激發了夏卡爾同赴這個歐洲藝術首都的念頭，他以一幅畫和一張素描向贊助者馬可西姆・維那弗（Maxim Vinaver）換得在巴黎待四年的津貼。一戰前的那幾年，夏卡爾就在這裡發展出自己的獨特風格。

　　從遠方看來，維台普斯克哈西德猶太人的枯燥生活、貧窮與宗教狂熱染上了一股詩情畫意的浪漫氛圍。夏卡爾將深厚的俄羅斯與猶太文化出身和兒時經驗，融合了最現代的藝術潮流，形成了一種非仰賴直觀、而是建立在想像與回憶上的風格。〈〈雨〉習作〉創造了一個重力消失、渾沌籠罩的世界，一間屋子騰空飛起，牧羊人趕著羊走在陰暗的天空中。〈音樂家〉中的人物也置身於一個脫離了世俗時空參照的非真實空間，突顯其人物性質的笛子和小提琴、笛

夏卡爾　聖家族　1909　油彩畫布　91×103cm　龐畢度中心藏

夏卡爾　紅色裸女　1909　油彩畫布　84×116cm　個人藏

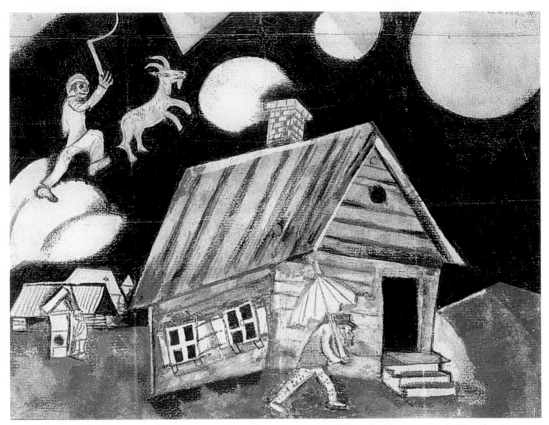

夏卡爾 〈雨〉習作 1911 膠彩畫紙裱於紙板 23.7×31cm 莫斯科國立特列季亞科夫美術館藏

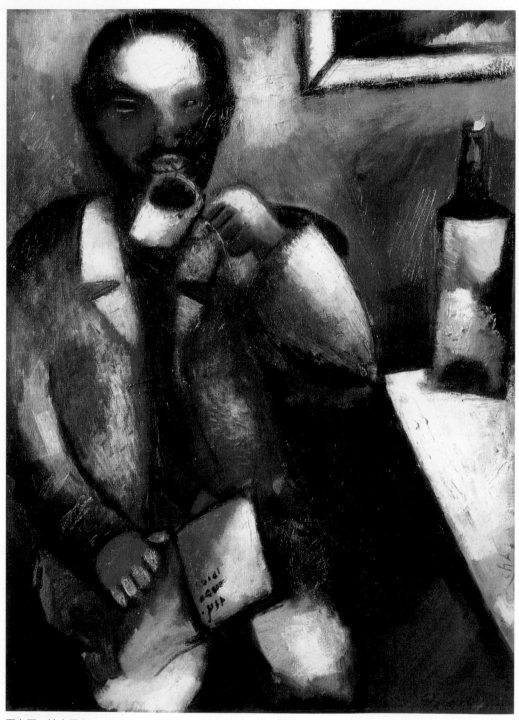

夏卡爾　詩人馬辛　1911-12　油彩畫布　73×54cm　龐畢度中心藏

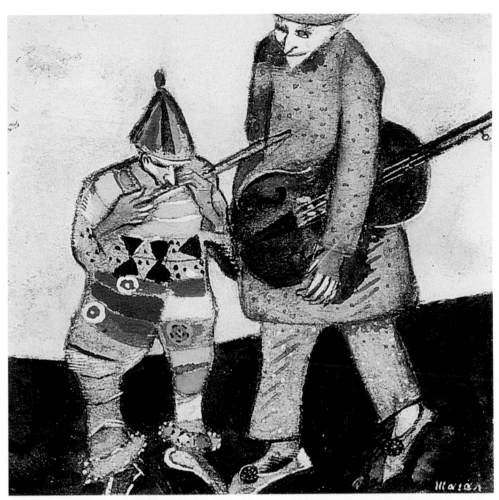

夏卡爾　音樂家　1911　膠彩畫紙　18.5×18.7cm　莫斯科國立特列季亞科夫美術館藏

手的小丑裝和扭曲的空間，讓兩人顯得較像馬戲團表演者，而不像嚴肅的音樂家。〈猶太婚禮〉源自夏卡爾的懷鄉情緒，畫中將跳舞者的狂喜與誇張手勢用來對照穿著西式禮服的鎮定新人，後者似乎與前者的放浪形骸毫無關聯。

夏卡爾進步而原創的巴黎時期畫作，獲得了歐洲前衛藝術大將的賞識與尊敬。1913 年，阿波里內爾（Guillaume Apollinaire）帶著德國藝術經紀人與表現主義擁護者赫沃斯·沃頓（Herwarth Walden）參觀夏卡爾的巴黎畫室，沃頓對夏卡爾的興趣如何，從隔年春天他為夏卡爾在柏林風暴畫廊所策畫的個展就可以得知。動身到柏林的夏卡爾此時正值早期生涯的高點，但思念蓓拉的他離開維台普斯克已有四年，隨著時日過去，他們的通信也漸趨冷淡。他害怕自己再待下去會失去蓓拉，於是就在 1914 年 6 月返回俄羅斯，其本意是短暫停留。

返回俄羅斯

夏卡爾的第二段俄羅斯時期長達八年，期間發生了影響每個俄羅斯人至深的重大事件。他返國不久後，歐洲開戰，阻斷了邊界交通，他因而被迫留在俄羅斯。在新作全在柏林、且從未於俄羅斯展出的情形下，夏卡爾隨即陷入經濟困頓。

無法離開的事實已成定局後，夏卡爾開始動手作畫，並由肖像畫著手。〈畫架旁的自畫像〉透露了他的自省，並反映出他與自己及其文化根源妥協的過程。這幅畫和葉胡達·潘恩的〈馬克·夏卡爾像〉極為不同，後者是對二十三歲、聲名如日中天的夏卡爾的直接描繪。在夏卡爾逐漸接受新環境的同時，他也重新定位了自己的藝術與生活，他在自畫像中將穿著表演服的自己放在空白畫布前，暗示對自我的重新發明。

起初，夏卡爾全神貫注在他的原生環境中，以往他用記憶把它轉化為想像世界，但如今他描繪每個人、每個地方，就像在記錄一樣。他用自稱為「文件」的七十幅畫作與素描重新發現並記錄他的原鄉，這些對家人和維台普斯克景色的描繪直陳了他所獲得的新印象，滿足了他對家鄉實景的渴望。夏卡爾重拾以

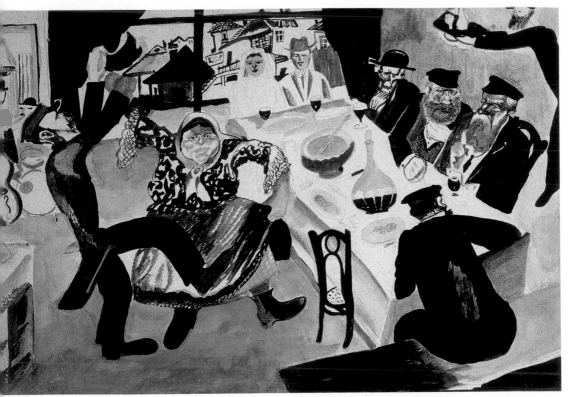

夏卡爾　猶太婚禮　約1910　膠彩、墨水、畫紙，裱於紙板　20.5×30cm　聖彼得堡私人收藏

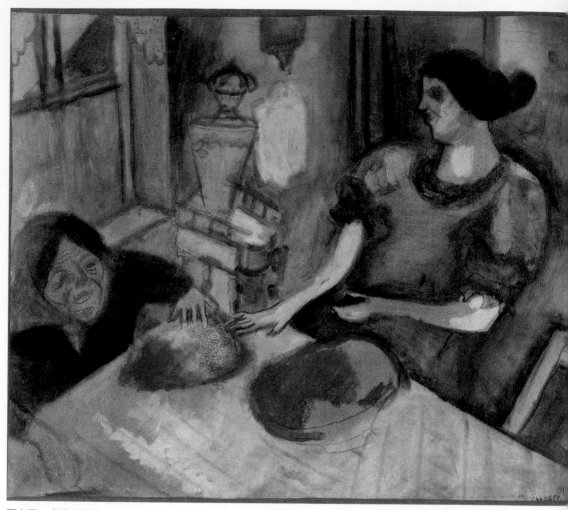

夏卡爾　桌邊的祖母　1914　油彩畫布　37×48.7cm　個人藏

觀察身邊景物為基礎的畫作，也可能是為了讓家人更親近他的創作。

夏卡爾童年最值得注意的一面，是他對六個妹妹與小弟大衛的關愛，但肺結核很快帶走了大衛的生命。在〈大衛與曼陀林琴〉（見48頁）中，夏卡爾以非寫實的冷藍色突顯大衛扭曲的臉，使其轉變為一張痛苦萬分的面具。〈瑪麗亞絲卡（妹妹像）〉表達的感受則完全不同，畫中妹妹的紅衫與身後的茂盛植物，突出了她懷孕的事實。〈維台普斯克窗外景色〉重建了藝術家的出身，讓人想起1908年以同樣景色為主題的畫作。從1908年至1914年，他父母家窗外的景色絲毫未變，讓他得以用驚人的精準筆觸與記憶中的現實重逢。

夏卡爾重新發掘家鄉的喜悅，也隱藏著對受限於這個小世界的挫折感，這裡和他在巴黎期間所享受的歡騰、自由與名氣完全無法相比。夏卡爾將此時的維台普斯克形容為「一個別無分號的地方，奇怪的小鎮、不快樂的小鎮、無聊的小鎮」。在〈叔叔在利歐茲諾的店〉中，建築物上的招牌無精打采地掛著，店主們漫不經心地交談，氣氛也凝結不動。在同一年以相近色調完成的〈理髮廳（蘇希叔叔）〉中，一面立鏡靠在牆面中央，一旁理髮師的用具背後可見牆面圖案。夏卡爾的叔叔似乎並不在意下一位客人何時上門。

夏卡爾的心情似乎在〈鐘〉中表達得最為明顯，他父母家客廳牆上的鐘（巴黎製造）表現出漫長不止的時光，此畫與〈鏡子〉都藉由日常物品傳達心理涵義，透露了藝術家的幽閉恐懼。夏卡爾與蓓拉在這些畫中成了和鐘或鏡子相比下渺小得失真的人物，彷彿他們已被這些物件淹沒。

一次大戰爆發後，夏卡爾才不那麼封閉。隨著德國進軍，猶太人也逃向東方，1915年9月受召從軍的夏卡爾，也藉機為戰爭的不仁與駭怖留下視覺紀錄。他用一整個系列畫軍人，接近前線的維台普斯克經常可看見他們的蹤影。〈拿著麵包的軍人〉中的黃褐色是戰爭的顏色，背對彼此的兩名軍人拿著在戰時珍貴無比的麵包走在路上，在夏卡爾筆下，他們身上既無光輝、也無傳奇氛圍。

僅以鉛筆、筆墨、畫刷營造戲劇氛圍的夏卡爾，用素描來描繪戰爭的受害者。在〈戰爭〉的拘束空間中，窗戶框住了看來精神萎靡的老人，風景提供了對歷史的一瞥，戰爭改變了相擁情侶所在的地名，遠處還有軍人向前線行進。

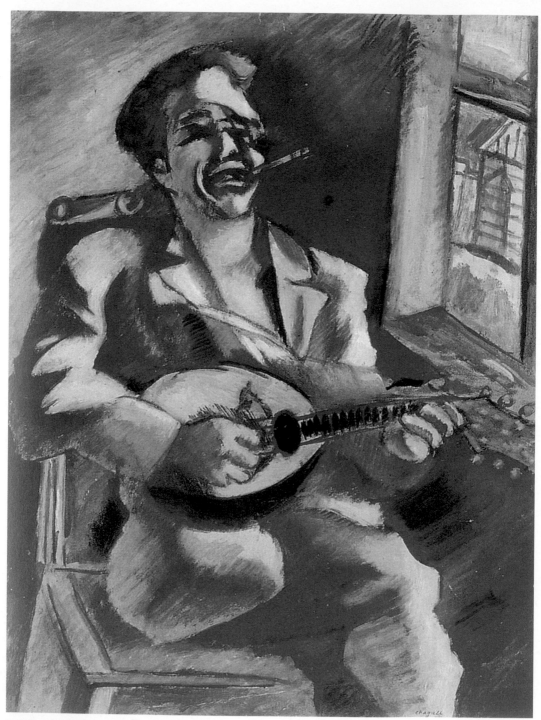

夏卡爾　大衛與曼陀林琴　1914-15　膠彩紙板　49.5×37cm　海參崴地區畫廊

夏卡爾
窗邊的麗莎
1914
油彩畫布
76×46cm
個人藏

夏卡爾　瑪麗亞絲卡（妹妹像）　1914-15　油彩紙板　51×36cm　聖彼得堡私人收藏

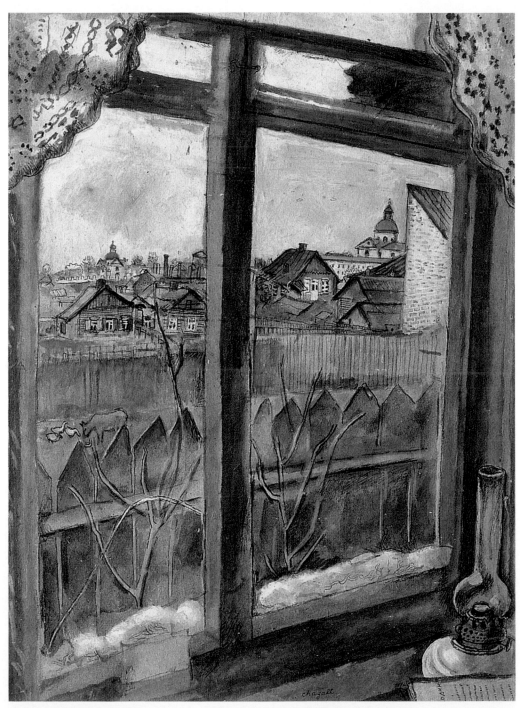

夏卡爾　維台普斯克窗外景色　1914-15　膠彩、由彩、彩色鉛筆、畫紙　49×36.3cm
莫斯科國立特列季亞科夫美術館藏

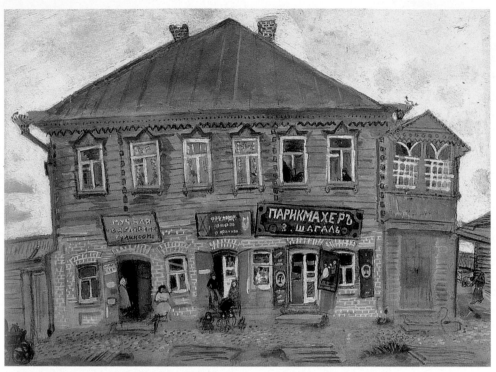

夏卡爾　叔叔在利歐茲諾的店　1914　膠彩、油彩、彩色鉛筆、畫紙　37.1×49cm
莫斯科國立特列季亞科夫美術館藏

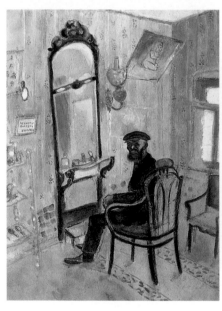

夏卡爾　理髮廳（蘇希叔叔）　1914　膠彩、油彩、畫紙
49.3×37.2cm　莫斯科國立特列季亞科夫美術館藏

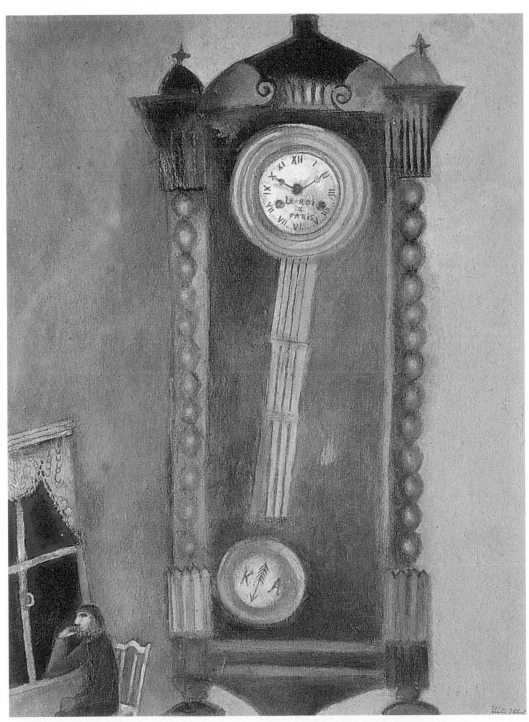

夏卡爾　鐘　1914　膠彩、油彩、彩色鉛筆、畫紙　49×37cm　莫斯科國立特列季亞科夫美術館藏

夏卡爾　鏡子　1915　油彩紙板　100×81cm　聖彼得堡俄羅斯博物館藏

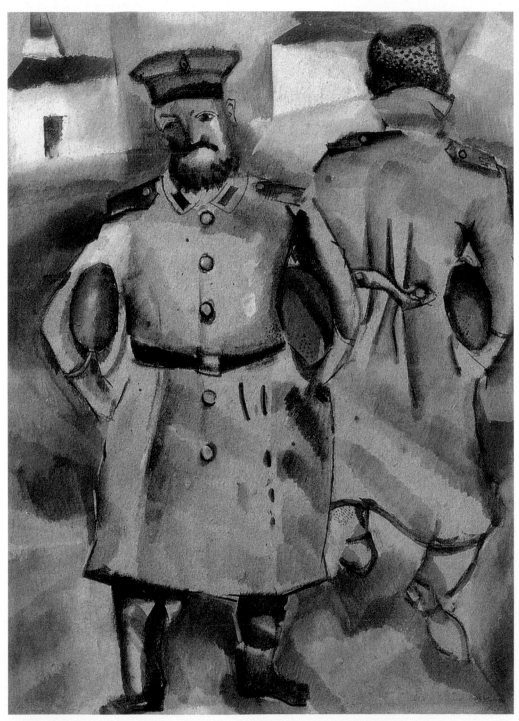

夏卡爾　拿著麵包的軍人　1914-15　膠彩、水彩、畫紙　50.5×37.5cm　聖彼得堡私人收藏

夏卡爾　傷兵　1914　墨水、彩色鉛筆、畫紙　22.8×13.3cm
莫斯科國立特列季亞科夫美術館藏

〈團圓〉以黑墨上的白色突顯一名年輕女子與她即將遠行的伴侶，旁邊還有一
對老夫婦，兩者都表現出了迫於戰爭離別所帶來的創痛。〈擔架上的人〉與〈傷
兵〉的戲劇性效果來自厚筆塗刷的黑色塊面與未上色的空白處所形成的強烈對
比。

　　難民被迫離鄉的可憐景象，促使夏卡爾創作出一個戰爭系列，栩栩如生地
呈現一次大戰對特區猶太人的影響。〈流浪者〉與〈拄著枴杖的老人〉中佝僂
而心碎的人們，緊抓著從災難中搶救來的最後一點什物與生命。

　　夏卡爾用一系列猶太主題記錄維台普斯克的計畫，融合了他在巴黎最後兩
年學到的先進形式概念。〈〈飛越維台普斯克〉習作〉忠實描繪了維台普斯克
一個主要的十字路口：遭棄的街道橫在彷彿凍結了的房子、立方型教堂與聖伊
林斯基大教堂中間。夏卡爾透過猶太老人將現實引進一種奇妙的時空，拄著拐
杖、揹包袱的老人飄浮在空中，彷彿他是風景的一部分。這個人物來自意第緒

夏卡爾　擔架上的人　1914　膠彩、墨水、畫紙，裱於紙版　19×32.5cm　薩拉托夫國立美術館藏

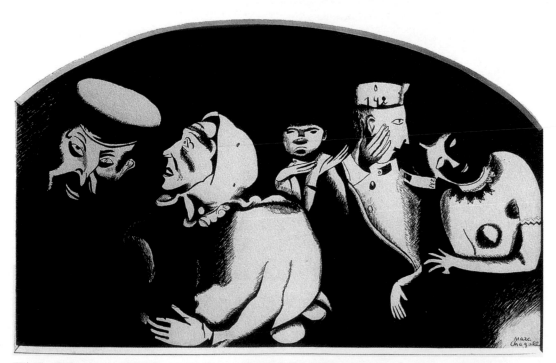

夏卡爾　團圓　1914　墨水畫紙　18.5×29.5cm　聖彼得堡私人收藏

夏卡爾　戰爭　1914
墨水、不透明白色顏料、畫紙
22×18cm
克拉斯諾達爾美術館藏

夏卡爾　流浪者　1914　墨水畫紙
22.3×17.8cm
莫斯科國立特列季亞科夫美術館藏

夏卡爾　拄著枴杖的老人　1914　墨水、褐色顏料、畫紙　22.3×17.5cm
莫斯科國立特列季亞科夫美術館藏

語中描述乞丐挨家挨戶討飯的「穿街過巷」一詞，夏卡爾借用這個形容表現東
歐猶太人流離失所的基本處境。〈鮮紅色猶太人〉則是夏卡爾邂逅一名維台普
斯克乞丐之後所繪，對他來說，此人喚起了一種拉比（rabbi）與聖者的精神性，
他們是俄羅斯哈西德派區生活的要角。此畫背景融入了從《聖經・創世紀》篇
章中仔細拷貝來的希伯來文字，藉以襯托人物的學識與聖潔。

　　雖然蘿森菲爾德家意興闌珊，但從軍兩個月前，夏卡爾實現了與蓓拉成婚
的夢想，這個於 1915 年 7 月在她父母家發生的重要事件，為夏卡爾許多抒情
式的戀人畫作形成了一個分水嶺。前一年的〈藍色戀人〉（見 66 頁）有對幸福的

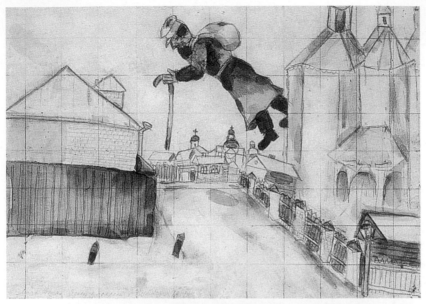

夏卡爾 〈飛越維台普斯克（維台普斯克市郊）〉習作 1914 水彩、彩色鉛筆、方格紙
23.2×33.6cm 莫斯科國立特列季亞科夫美術館藏

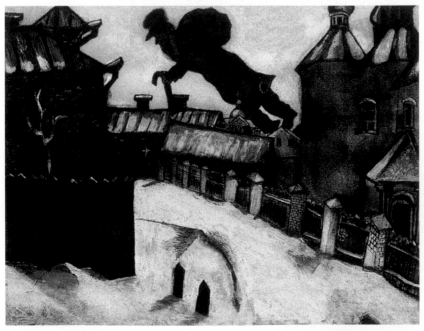

夏卡爾 〈飛越維台普斯克〉習作 1914 油彩畫布 19.5×25cm 聖彼得堡私人收藏

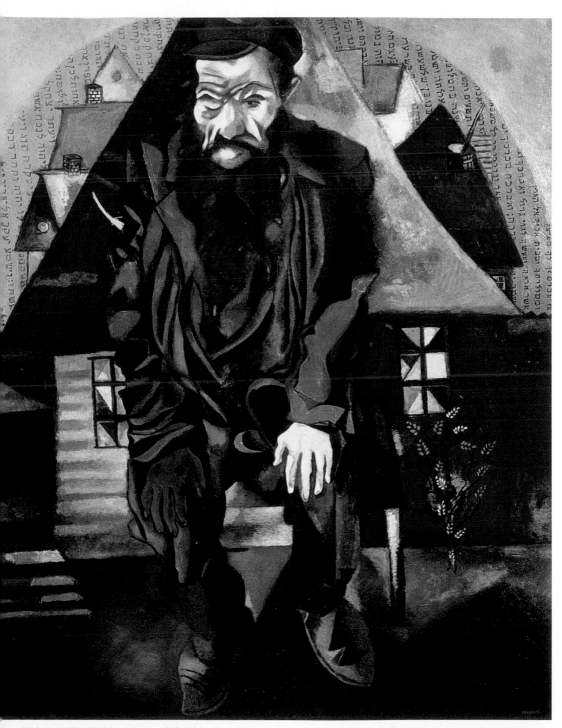

夏卡爾　鮮紅猶太人　1915　油彩紙板　100×80.5cm　聖彼得堡俄羅斯博物館藏

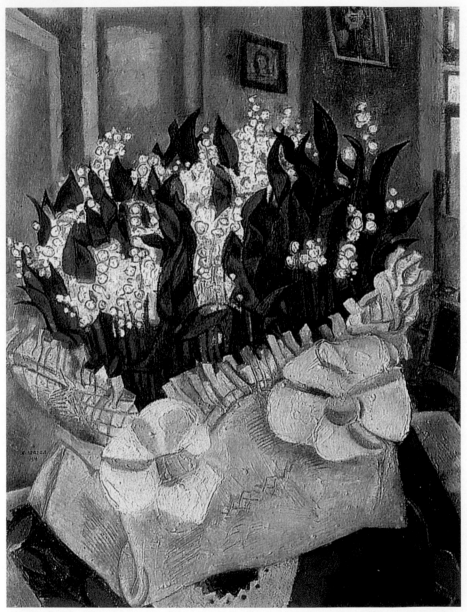

夏卡爾　鈴蘭　1916　油彩紙板　40.9×32.1cm　莫斯科國立特列季亞科夫美術館藏

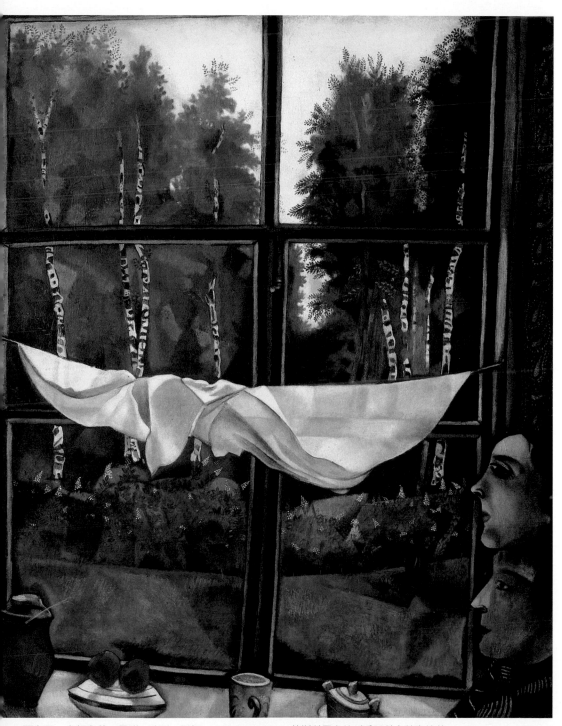

夏卡爾　奧加窗外　膠彩、油彩、紙板　100.2×80.3cm　莫斯科國立特列季亞科夫美術館藏

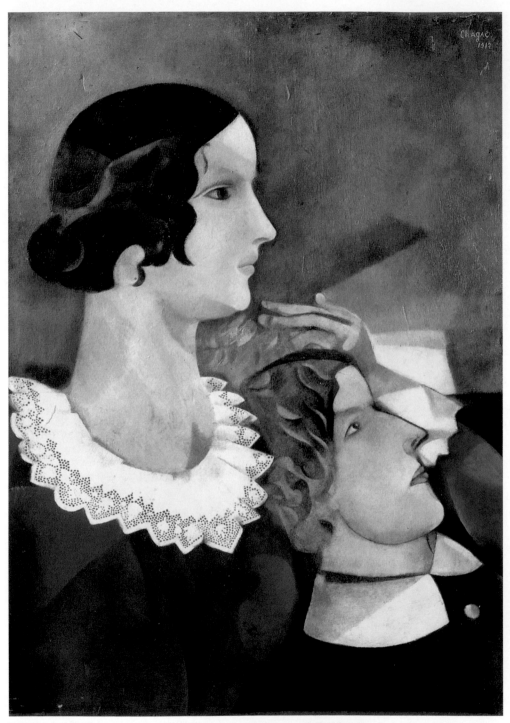

夏卡爾　灰色的戀人　1916-17　油彩紙貼於布上　69×49cm　龐畢度中心藏

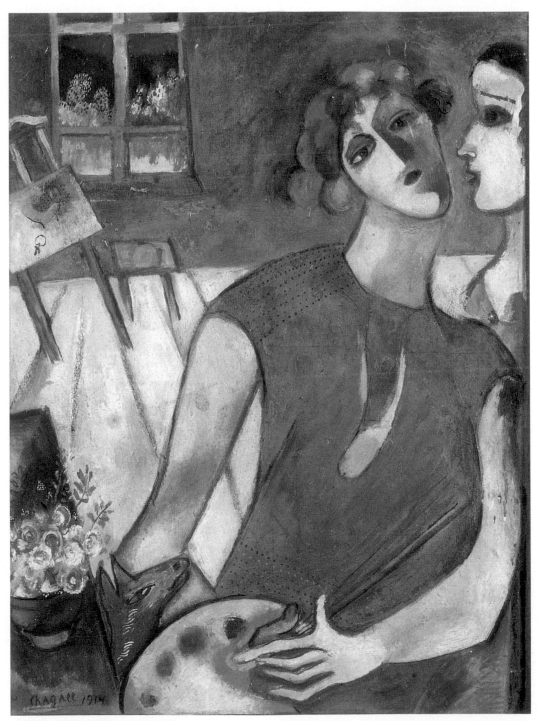

夏卡爾　綠色的自畫像　1914　油彩畫布　50.7×38cm　龐畢度中心藏

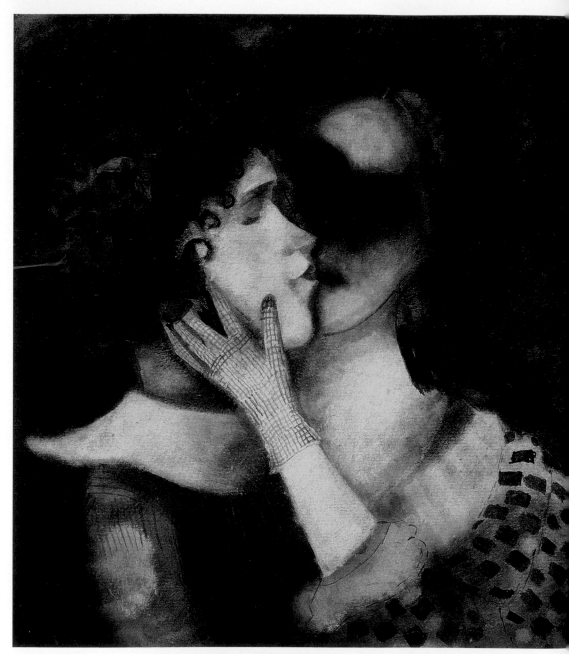

夏卡爾　藍色戀人　1914　油彩畫紙裱於紙板　49×44cm　聖彼得堡私人收藏

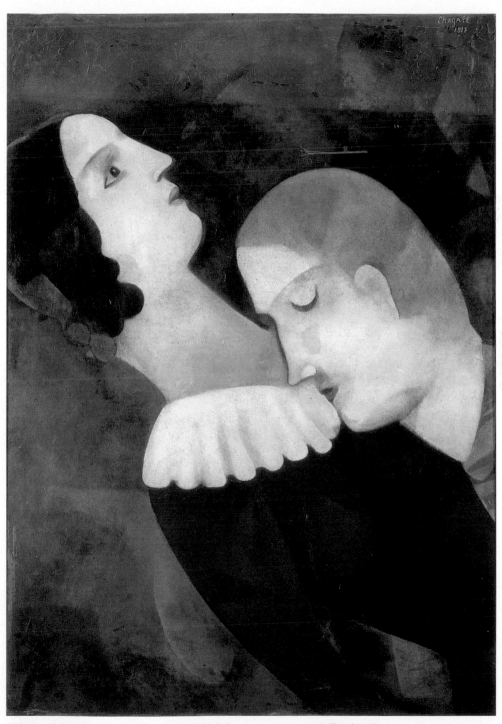

夏卡爾　綠色的戀人　1916-17　油彩紙貼於布上　69.7×79.5cm　龐畢度中心藏

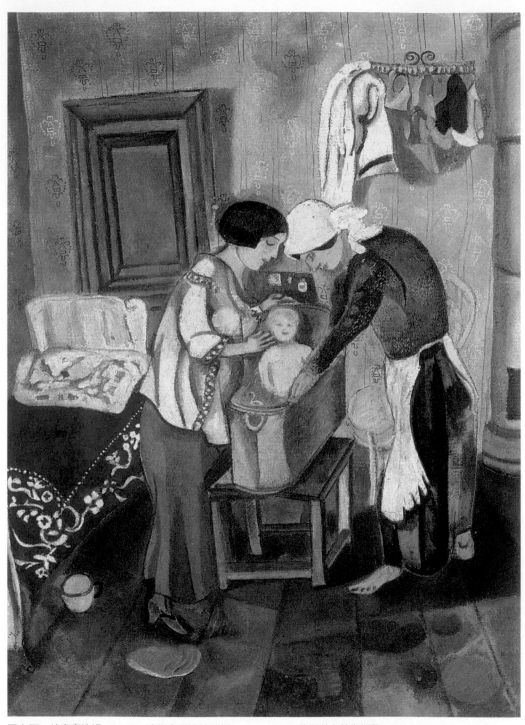

夏卡爾　給寶寶洗澡　1916　油彩畫紙裱於紙板　53×44cm　普斯科夫美術館藏

夏卡爾　莓　1916　油彩畫布　45×59cm　個人藏

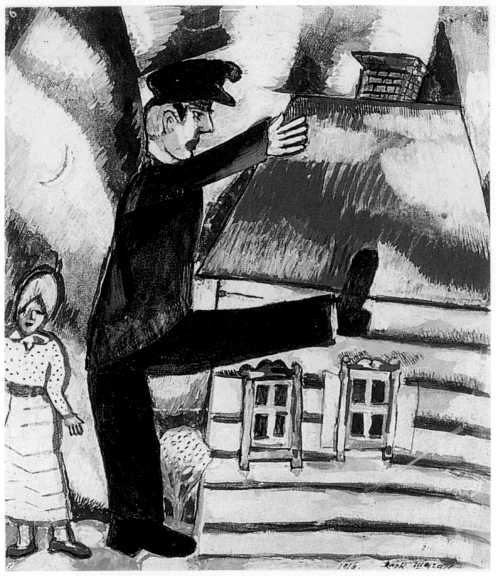

夏卡爾　踢正步　1916　膠彩、彩色鉛筆、色紙　20.3×17.9cm　莫斯科國立特列季亞科夫美術館藏

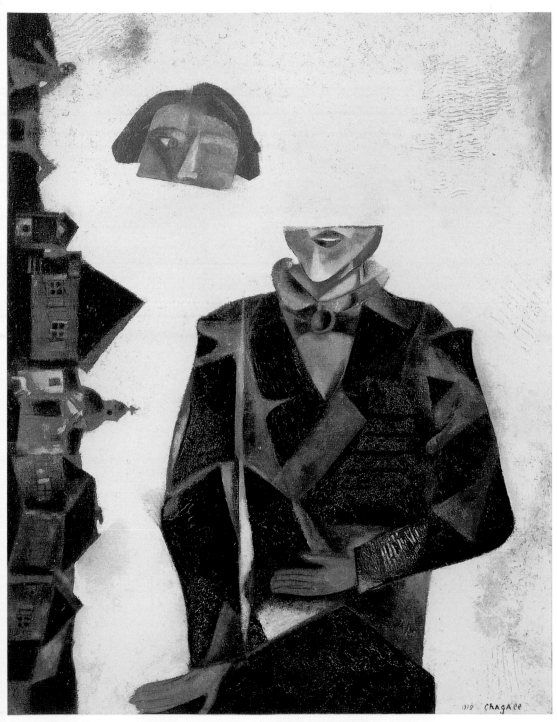

夏卡爾　世界之外　1915　油彩厚紙　61×47.3cm　日本群馬縣立近代美術館

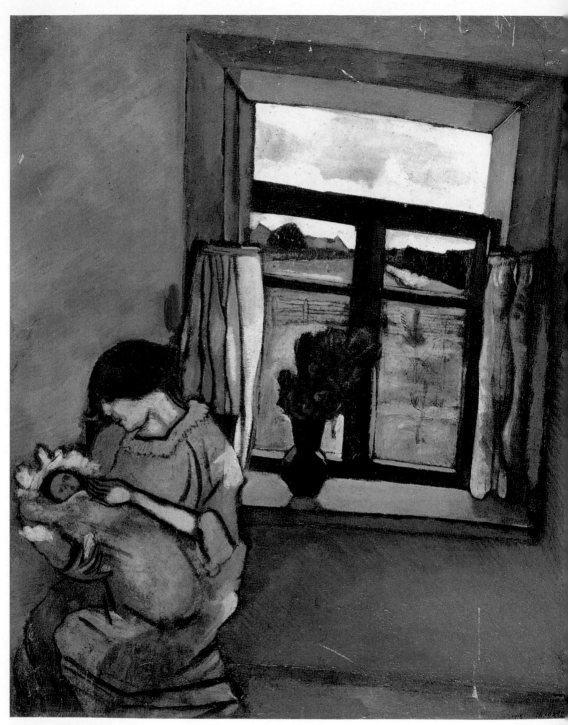

夏卡爾　窗邊的蓓拉與艾達　1916　油彩厚紙　56.5×45cm　個人藏

憧憬，表現出了年輕愛侶久別重逢的喜悅，有別於 1910 年作於巴黎的〈黑色戀人〉，〈藍色戀人〉用一片藍色煙霧緊緊包圍兩人。同樣作於 1914 年的〈綠色戀人〉則有較突出的構圖：在包含著人物的圓圈之外，還有一個方框。

夏卡爾很快就從戀人的幻夢天地移向已婚生活的家常意象中。這對新婚夫婦到維台普斯克各地鄉間旅行，凝望著那裡濃豔的夏日景色。〈奧加窗外〉描繪在拉起的窗簾外屋後的垂枝樺林，夏卡爾與蓓拉的臉如面具般並置，彷彿說明

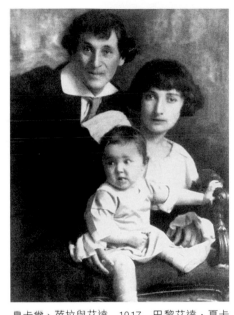

夏卡爾、蓓拉與艾達　1917　巴黎艾達‧夏卡爾檔案室藏

其夫妻同心。〈鈴蘭〉中爆滿得幾乎溢出畫面的花束也增添了喜悅的實感。

秋天，兩人搬至聖彼得堡，大舅子雅各布‧蘿森菲爾德為夏卡爾找了個戰時新聞部的工作，讓他得以自軍中退役。儘管世事紛亂，夏卡爾仍繼續作畫、展覽，並與促成他日後聲名的藝評家與詩人見面。他的持續參展讓他愈來愈被認可為俄羅斯前衛藝壇的重要人物。他在著名期刊《阿波羅》上獲得亞科夫‧圖根霍德（Yakov Tugenhold）的大力讚賞，重要收藏家如伊凡‧莫洛索夫（Ivan Morosov）、卡根—夏布沈伊（Kagan-Shabshay）也開始留意他的作品。1916 年 4 月，夏卡爾在 N‧J‧杜比支納（N. J. Dobychina）於聖彼得堡的前衛畫廊舉行個展，展出他所作的六十三幅維台普斯克文件；同年 11 月，他也參與了「方塊傑克」團體的莫斯科聯展。

夏卡爾與蓓拉的情史仍在畫布上延續，此外 1915 至 1916 年間，夏卡爾也有許多描繪私人生活的畫作。女兒艾達出生後，他畫了一系列幸福洋溢的居家場景，〈給寶寶洗澡〉描繪給寶寶洗澡的母親與赤著腳的管家，〈踢正步〉據說是調侃有回蓓拉對丈夫的指揮，位居畫面中央的藝術家順從地依指令行進，表現出了蓓拉在家中的地位與夏卡爾對此的真心接受。

迎向新時代

　　1917 年以後的俄羅斯是一個完全不同的俄羅斯，革命推翻了沙皇統治，建立臨時政府；六個月後，布爾什維克掌權。夏卡爾和大多數的教友一樣，對新時代所做的承諾寄予厚望，在這個社會主義烏托邦中，猶太人將擁有完整的市民身分。猶太文化在最初一批解除的禁令中前所未有地出現，音樂、造形藝術、意第緒文學、詩歌和戲劇興起，猶太人在其中探索表達其民族與文化身分的新途徑。前衛運動在俄羅斯出現，把行事低調如夏卡爾者也拉進了公眾行動中，文化與教育政策人民政委安那托力‧魯納查斯基（Anatoly Lunacharsky）提名夏卡爾為新成立的文化部美術總長人選，詩歌部門與戲劇部門則分別由弗拉基米爾‧馬雅寇夫斯基（Vladimir Mayakovsky）與弗塞維洛‧梅耶霍德（Vsevelod Meyerhold）主持。但蓓拉反對夏卡爾涉足政治，所以他們返回維台普斯克，搬進蓓拉父母家的大房子裡。

　　在那裡，夏卡爾再次檢視了他的家鄉與其環境，他陪著潘恩與他的學生到鄉間出遊時，自己也忠實描繪各地風景，潘恩也特別為夏卡爾隔開好奇的旁觀者，讓他能安心作畫。夏卡爾 1914 與 1918 年的兩幅絢麗的大型畫作便是以維台普斯克為主題。〈飛越城鎮〉將情比石堅的藝術家與妻子拉至維台普斯克空中，飄浮的兩人身體結合為一，並緊挨著底下的老城鎮，北德維那河岸的大教堂、小木屋都歷歷在目。在〈漫步〉中，失重的蓓拉飄浮在空中，夏卡爾則一手將她牽往地面，一手抓著一隻小鳥；這隻小鳥指涉著莫里斯‧梅特林克（Maurice Maeterlink）的劇作《青鳥》，在那個幻想寓言中，男女主角一番遊歷，才發現真愛就在簡單的家庭生活中。畫中草地的幾何圖案補足了天空的透明。婚後第三年，夏卡爾畫了〈婚禮〉，此畫在圖像上參照了十五世紀描繪聖母瑪利亞的父母安娜與阿希姆的法國繪畫，在原畫中於一道金門外相擁的夫婦，被夏卡爾修改為對自己婚禮的紀錄：新人頭上的天使預告了寶寶的到來（夏卡爾與蓓拉的女兒於此畫完成前兩年出生），她的形象出現在新娘的臉上；小提琴手與屋子則是婚禮當時的景象。

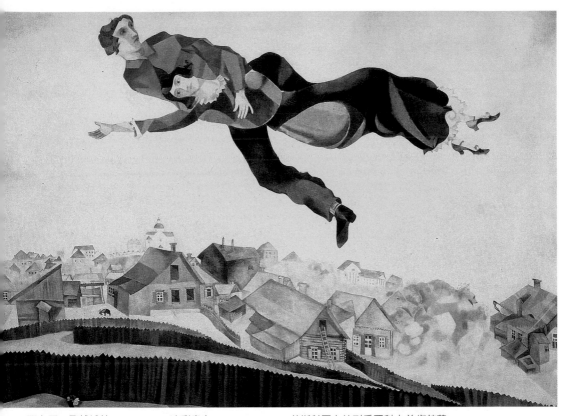

夏卡爾　飛越城鎮　1914-18　油彩畫布　141×198cm　莫斯科國立特列季亞科夫美術館藏

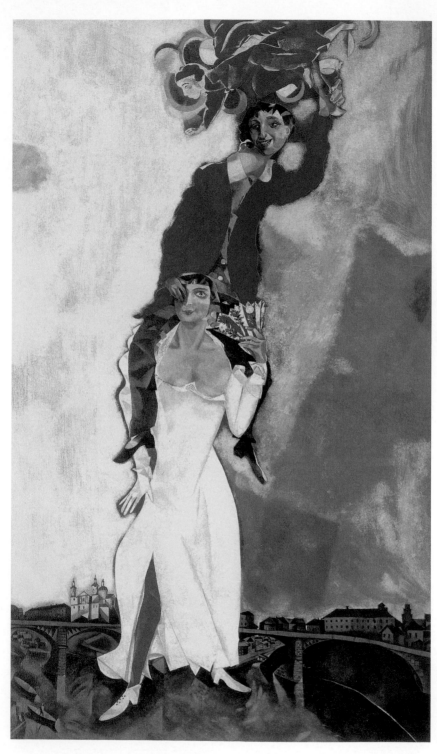

夏卡爾
拿花與酒杯的二重肖像
1917-18
油彩畫布
235×137cm
龐畢度中心藏

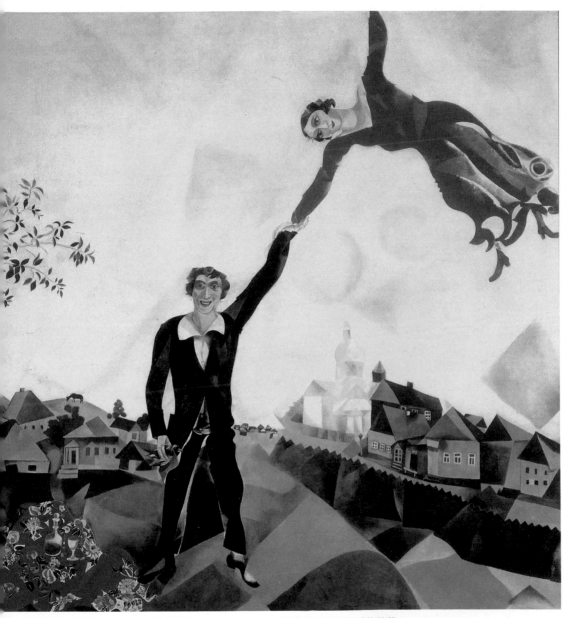

夏卡爾　漫步　1917-18　油彩畫布　170×183.5cm　聖彼得堡俄羅斯博物館藏

夏卡爾
白領的蓓拉像
1917
油彩畫布
149×72cm
龐畢度中心藏

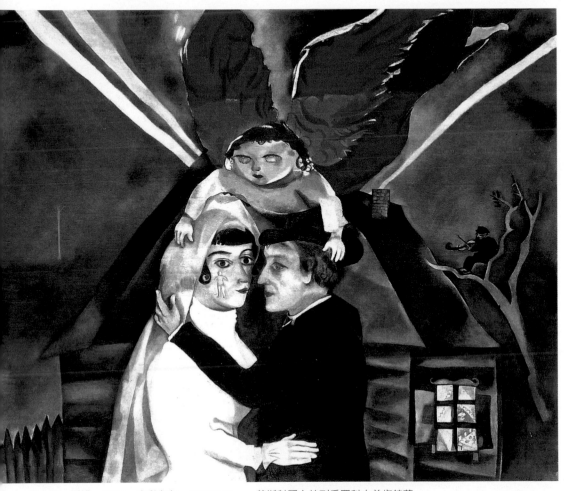

夏卡爾　婚禮　1918　油彩畫布　100×119cm　莫斯科國立特列季亞科夫美術館藏

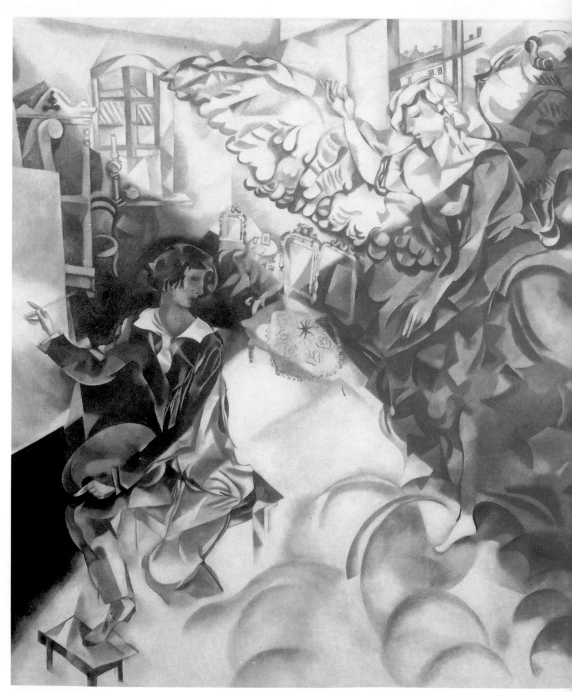

夏卡爾　幻影　1917-18　油彩畫布　157×140cm　聖彼得堡私人收藏

〈幻影〉是夏卡爾於維台普斯克的最後一件重要畫作。依據藝術家自述，此畫和他在聖彼得堡苦學時所做的一個夢有關：「突然間，天花板洞開，一隻有翼生物在一陣騷動中降臨，房裡充滿了動態與雲朵。在風聲颯颯中，我心想：『天使來了！』我無法張開眼睛，一切都太亮、太耀眼了……我的畫〈幻影〉召喚的就是那場夢。」艾爾·葛利哥（El Greco）的〈幻影〉則提供了另一種解釋，夏卡爾在巴黎時可能看過這幅畫。還有一幅描繪天使報喜景象的俄羅斯圖像，也可能給予了夏卡爾靈感，他將聖母的形象改成在畫架旁的自己，暗示自己深受天啟。

夏卡爾也欣喜接受了為意第緒語童書《故事集》繪製小插圖的委託，書中包含尼斯特（Der Nister）的兩首詩：〈公雞的故事〉與〈小孩兒〉。「尼斯特」意指「隱者」，是平恰斯·科根諾維奇（Pinchas Kaganovich）的筆名。夏卡爾俐落的線條應和了書中希伯來文字的造形特徵。夏卡爾兒時學古斯拉夫文前，曾學過希伯來文字，這對他畫作的圖像架構似乎有深厚影響。

儘管與寫實走向的潘恩重拾了昔日的師徒之情，但夏卡爾為《故事集》所畫的插圖和同時期的其他畫作，都顯示他正一步步脫離再現式的圖像，而轉向融合幻想與他對聖彼得堡和巴黎的時潮所做的自我詮釋。雖然與俄羅斯激進的藝術風格保持距離，但夏卡爾並未漠視家鄉首席前衛藝術家的動靜，他對現代猶太藝術展的參與使得納坦·奧特曼（Natan Altman）、羅勃·弗克（Robert Falk）、埃爾·利西茨坦（El Lissitzky）等其他年輕猶太藝術家也漸受關注，他們都惦念著猶太傳統，但也試圖藉由立體派與未來主義尋求原創性的藝術表達。夏卡爾也參與了 1917 年於聖彼得堡舉行的「猶太藝術家展」，還有隔年莫斯科的「猶太藝術家繪畫與雕塑展」。

維台普斯克美術政委

雖然夏卡爾始終只想安安靜靜生活、作畫，但 1918 年他卻留心起和布爾什維克新政權有關的行政事務來。著名藝評家圖根霍德與亞伯拉罕·埃弗洛斯

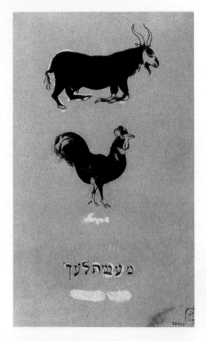

夏卡爾　尼斯特《故事集》〈小孩兒〉插圖
山羊與公雞（左上）、山羊與嬰兒車（左下）、嬰兒車中的孩子與山羊（右上）、林中山羊（右下）
1916　墨水、不透明白色顏料、畫紙　聖彼得堡俄羅斯博物館藏

夏卡爾　尼斯特《故事集》〈公雞的故事〉插圖
奶奶死了（左上）、小屋（左下）、夜晚（右上）、
梯上的公雞（右中）、女人與公雞（右下）
1916　墨水、不透明白色顏料、畫紙
聖彼得堡俄羅斯博物館藏

埃弗洛斯與圖根霍德合著的
《馬克‧夏卡爾》

（Abram Efros）為夏卡爾出版的第一本畫冊專論開啟了契機，蘇維埃政府詢問夏卡爾是否有意擔任維台普斯克美術政委，這回蓓拉答應了，夏卡爾便接下了這個職務，從此獲得在城內各區組織藝術學校、博物館、演講與其他藝術活動的權力。從 1918 年 9 月至 1920 年 5 月，夏卡爾最後一次離開維台普斯克，定居於莫斯科，並積極推動博物館與學校事務。

　　當時文化圈風行一種觀念，即建造一個新社會需要新的形式，而新政權也將政治革命與藝術革命兩者劃上等號。前衛藝壇瀰漫著一股躍躍欲試的創造力，在滿足與啟發公共機能的信仰下，形式主義實驗陸續萌芽。夏卡爾上任政委後的第一件事是為慶祝新共和國的第一個週年裝飾維台普斯克。為了不搶過莫斯科與聖彼得堡的鋒頭，他動員維台普斯克所有藝術家與工藝家，用大量的裝飾性主題妝點街道，經由壯觀的戶外風景將藝術帶給人們。然而，那些多采多姿的動物與飛馬的裝飾和風格，引起的困惑多過享受，讓夏卡爾不禁辯白道：「別問我為什麼用藍色或綠色、為什麼小牛會出現在母牛肚皮上這類問題。無論如何，如果馬克思是智者，那就讓他起死回生，說給你們聽吧。」為了這場慶典，夏卡爾畫下〈和平臨茅屋，戰火燒宮殿〉，做為裝飾街道的草圖，畫中舉起宮殿作勢砸毀的巨人是無產階級意識形態的縮影，表達了夏卡爾對崛起的新秩序的信仰。

　　夏卡爾為新藝術建造了一座維台普斯克美術館，但他將大部分心力放在 1919 年 1 月成立於一個前銀行家舊居的維台普斯克藝術學院上。藝術中的政治問題讓這間學校的成長充滿艱辛。夏卡爾說服了幾個重要藝術家來維台普斯克教書，其中包含他以前的老師，米斯提斯拉夫‧多布辛思基（Mstislav Dobuzhinsky）、伊凡‧普尼（Ivan Puni）與妻子薛妮亞‧波古絲拉夫絲卡亞（Xenia Boguslavskaya）甚至潘恩都接受了邀請。

　　這些教師都不是問題所在，問題出在信心滿滿的夏卡爾也請來了卡茲米爾‧馬列維奇（Kazimir Malevich）與埃爾‧利西茨坦（El Lissitzky），心中以

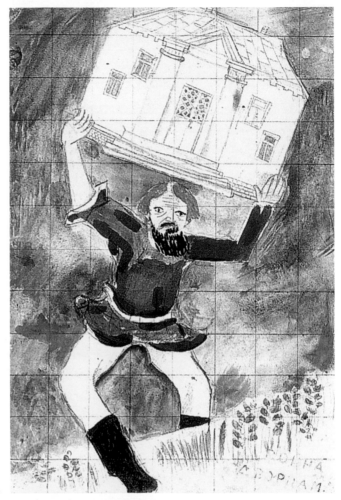

夏卡爾
和平臨茅屋，戰火燒宮殿　1918
水彩、墨水、彩色鉛筆、畫紙
33.7×23.2cm
莫斯科國立特列季亞科夫美術館藏

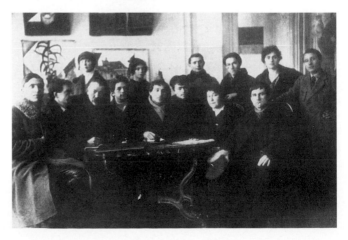

夏卡爾（前排右四）、葉胡達·
潘恩（前排左三）攝於校委會
1919　莫斯科私人收藏

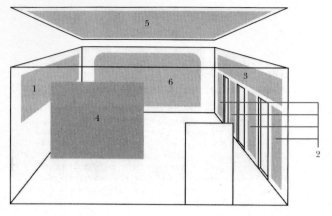

莫斯科國立猶太室內劇院壁畫布置圖：1.〈猶太劇院開場秀〉；2.窗戶與窗互間：〈音樂、舞蹈、戲劇、文學〉；3.窗楣：〈喜宴〉；4.出口處牆面：〈舞臺上的愛〉；5.天花板；6.窗簾

為揚棄傳統再現的至上主義（Suprematism）與構成主義（Constructivism）能夠與潘恩、維克多·梅克樂（Viktor Mekler）等學院派藝術家和平共處。但不久馬列維奇就與利西茨坦聯手分裂了學生，學校當局與馬列維奇之間爆發了激烈的權力鬥爭，馬列維奇對抽象畫與非具象藝術的堅定不移，容不下占據夏卡爾生活與藝術核心的人性成分，至上主義認為夏卡爾的假天真已經過時，部分師生也聯手逼迫他交出領導權。不過就如夏卡爾自己所說：「我從來就只想畫畫」，他心中早已有了離開的打算。

莫斯科國立猶太室內劇院壁畫

從學校的政治紛擾到後來離開維台普斯克，夏卡爾都未中止創作，他在劇院壁畫中找到了出口，參與了維台普斯克為紅衛兵製作的九齣戲劇，並受託為果戈里（Nikolai Gogol）於聖彼得堡隱士盧劇院所做的兩齣劇作設計布景。

夏卡爾最具挑戰性也讓他最滿意的劇院作品融合了他的藝術視野與猶太文化遺產。1920 年 11 月，他接受莫斯科國立猶太室內劇院的委託，為其開幕劇作設計布景與服裝，這場由沙勒姆·亞拉克姆（Sholem Aleichem）製作的獨幕劇預定於 1921 年 1 月晚間上演。這間意第緒劇院存在多年，原本為邊緣文化單位，但如今卻成了規模日增的蘇維埃文化機器中的一個官方環節。由於俄羅斯猶太人多半仍說意第緒語，對革命領導人來說，意第緒語顯然就是籠絡猶太

人的利器。夏卡爾熱心掌握了這
個革新傳統猶太劇院的機會，如
他自己所說，他「整個人撲向牆
壁⋯⋯啊！我心想，為老舊的猶
太劇院、心理的細膩刻畫、假鬍
子改頭換貌，現在正是時候。至
少我能夠在這些牆上隨心所欲創
作，自由表達我認為對國家劇院
的重生來說不可或缺的一切。」

　　為了將演出亞拉克姆劇作的
舞臺與生動呈現劇中天地的周圍
牆面結合為一，夏卡爾擺脫傳統
概念，將劇院的一切都融合為整
體，在只比一個月多一點的時間
裡，他為這座僅可容納九十人的

夏卡爾繪〈猶太劇院開場秀〉習作的情形　1919-20
紐約私人收藏

小劇院牆面覆滿了想像風景，此外還有天花板畫作與舞臺拉簾（但1924年劇
院搬至更寬廣的空間後，兩者也隨之佚失）。

　　夏卡爾的壁畫充滿了活力四射的人物與鮮豔色彩，他用演員、雜技表演者
與亞拉克姆的角色，表現出猶太普珥節（Purim）的節慶氛圍。其中最大的是
高9英尺、長26英尺的〈猶太劇院開場秀〉，幾乎覆蓋了整個牆面，寬闊的
色帶、七彩的幾何圖案在偌大的畫布上遊走、盤旋。夏卡爾結合了知名人物與
無名人物，甚至自己也入了畫。著名的意第緒演員所羅門‧米霍斯（Solomon
Mikhoels）在好幾處以奔放活力隨著活潑音樂起舞，畫面中央是在村區節慶中
頗受歡迎的一支克萊茲默（klezmer）巡迴樂隊，右方是倒立著的雜技表演者。
大多數圖像都包含在斜線色帶或圓圈中，做為對當時前衛藝術潮流的認可。

　　對面的牆上則包含了象徵四種藝術的四幅直式壁畫。這四個繆思分別是：
〈文學〉中俯身讀卷的抄經者，〈戲劇〉中常見於猶太婚禮的專業小丑，〈舞

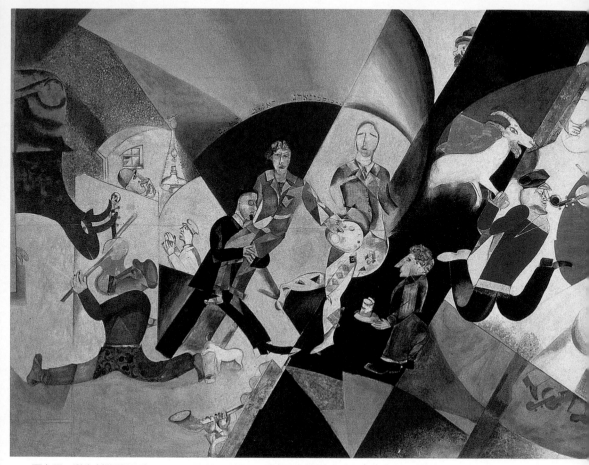

夏卡爾　猶太劇院開場秀　1920　蛋彩、膠彩、不透明白色顏料、畫布　284×787cm

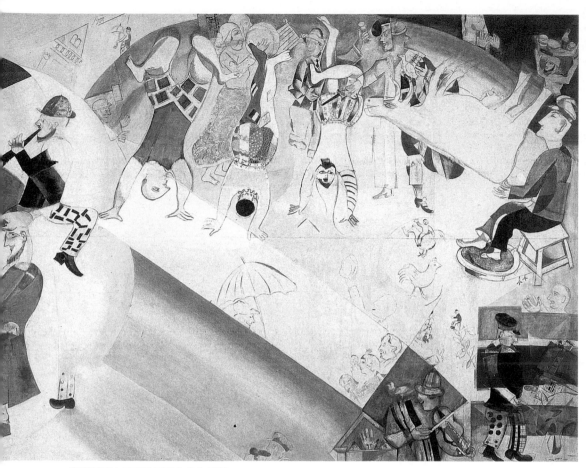

莫斯科國立特列季亞科夫美術館藏

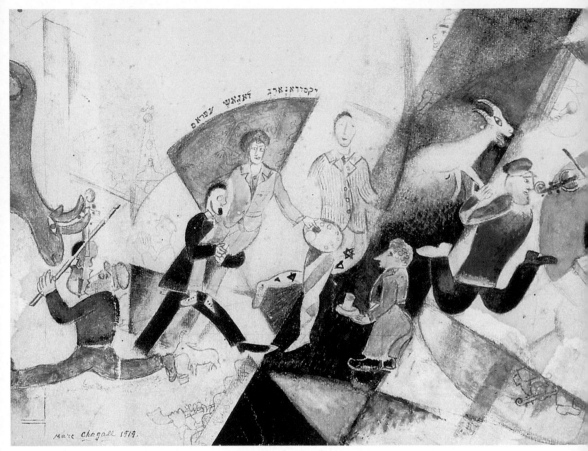

夏卡爾　〈猶太劇院開場秀〉草圖　1919-1920　蛋彩、蠟筆、膠彩、畫紙　17.3×49cm

蹈〉中隨著婚禮上猶太流行小曲拍手起舞的媒婆,〈音樂〉描繪的則是夏卡爾
從1908年以來就經常採用的主題——小提琴手,他是猶太婚禮中的常備表演
者,在沒有樂隊的鄉鎮更是不可或缺,這個音樂繆思在立體派天空下演奏,四
周是俄羅斯鄉鎮景物,和〈文學〉中吐出夏卡爾簽名的牛各異其趣。四幅直畫
上方還有一幅〈喜宴〉,描繪長桌上的猶太喜宴。這些壁畫中最不具寫實意味

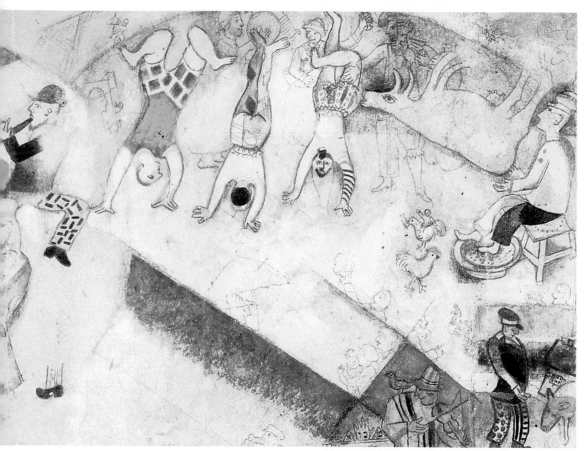

巴黎國立現代美術館藏

的，是一幅掛在舞臺對面出口牆上的四方形畫作，名為〈舞臺上的愛〉，兩名
古典舞者在幾乎抽象化、略有立體派意味的灰與白色調中起舞。

　　多采多姿的劇院壁畫，未能顯示史達林時期將為藝術家與猶太人帶來的困
境。1924 年列寧逝世後，史達林一人獨大，在 1928 與 1932 年間，藝術逐漸被
納入國家控管中。

夏卡爾　喜宴　1920　蛋彩、膠彩、不透明白色顏料、畫布　64×799cm

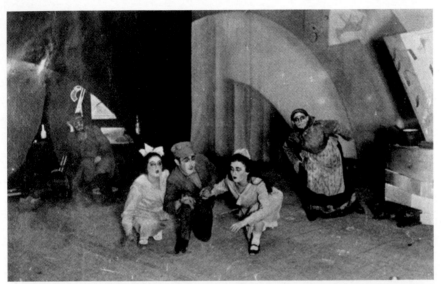

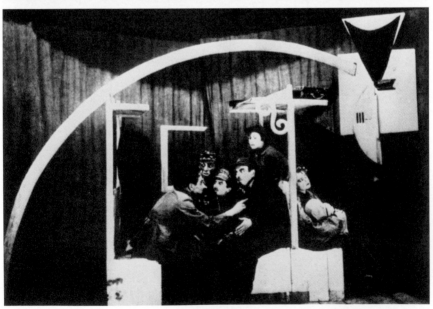

沙勒姆‧亞拉克姆之夜（攝影），為了它的開幕，1921年1月1日，莫斯科猶太劇院上演三齣亞拉克姆的迷你劇場。舞台佈置委託給夏卡爾，取用了幾何形式，並絕非後革命時期中出現的新立體主義的自然主義。

莫斯科國立特列季亞科夫美術館藏

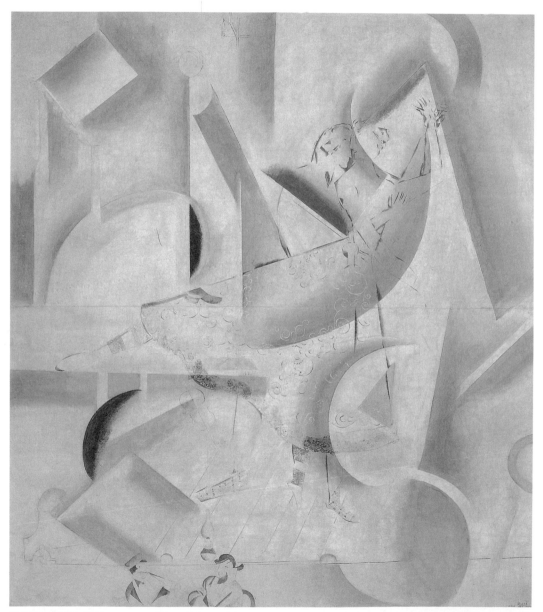

夏卡爾　舞臺上的愛　1920　蛋彩、膠彩、不透明白色顏料、畫布　283×248cm
莫斯科國立特列季亞科夫美術館藏

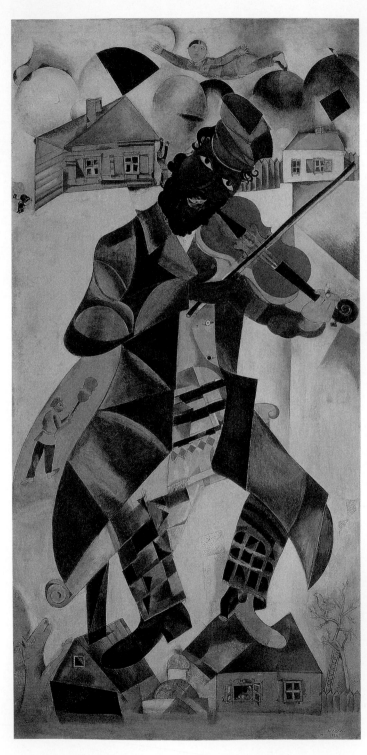

夏卡爾　音樂　1920
蛋彩、膠彩、
不透明白色顏料、畫布
213×104cm
莫斯科國立特列季亞科夫
美術館藏

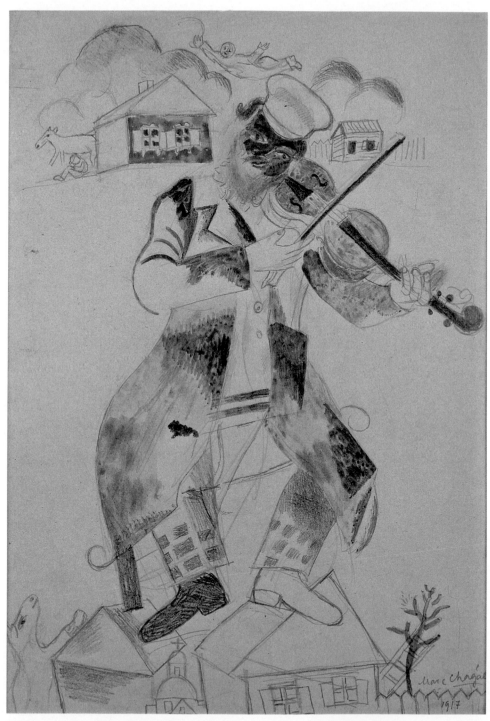

夏卡爾 〈音樂〉草圖 1920 鉛筆、水彩、畫紙 32×22cm 巴黎龐畢度中心藏

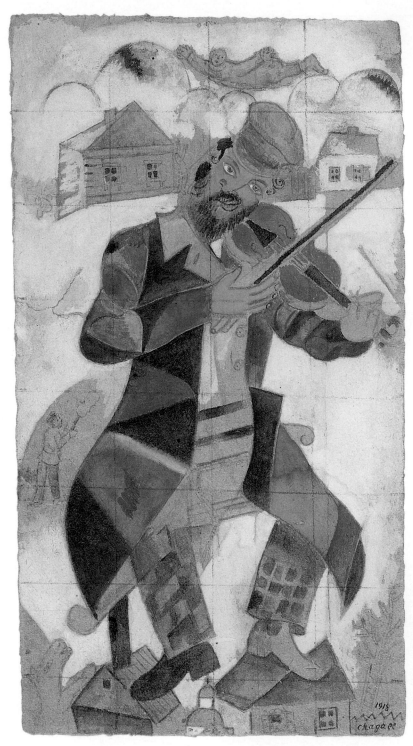

夏卡爾　〈音樂〉草圖
1920
鉛筆、水彩、畫紙
24.7×13.3cm
巴黎國立現代美術館藏

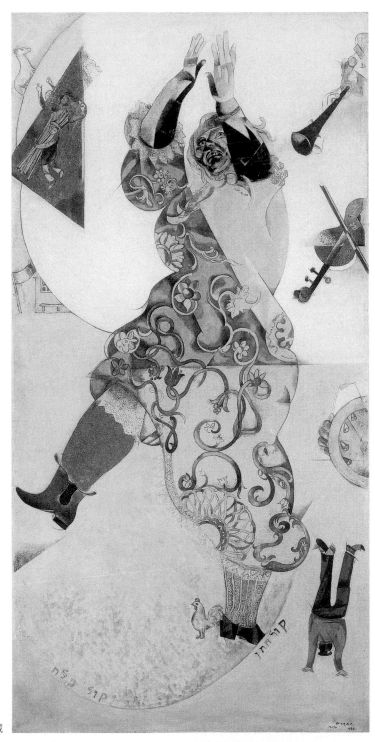

夏卡爾　舞蹈　1920
蛋彩、膠彩、不透明白色顏料、
畫布
214×108.5cm
莫斯科國立特列季亞科夫美術館藏

夏卡爾 〈舞蹈〉草圖
1920
鉛筆、墨水、畫紙
24.8×13.4cm

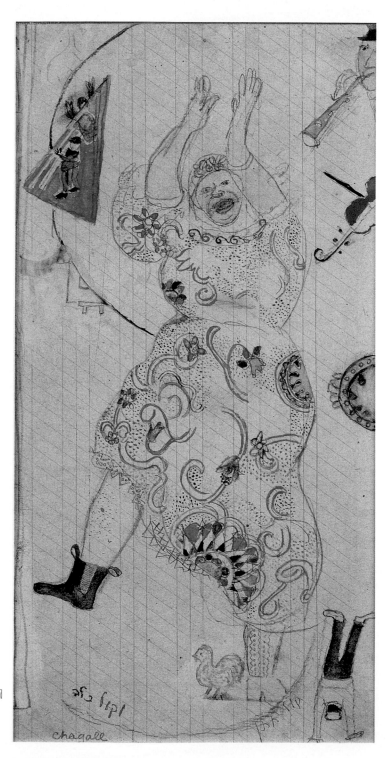

夏卡爾 〈舞蹈〉草圖
1920
墨水、水彩、畫紙
24.1×12.7cm

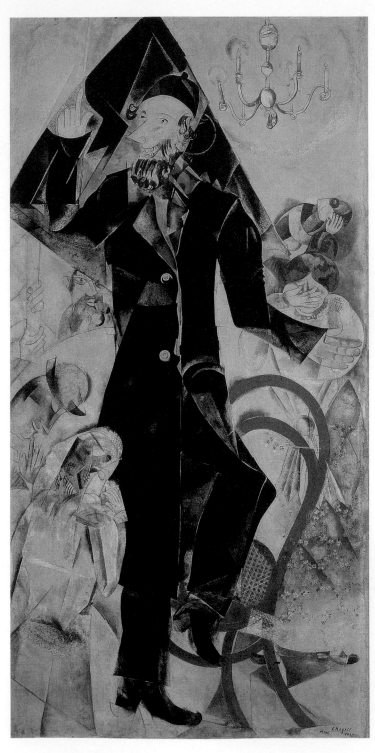

夏卡爾　戲劇　1920
蛋彩、膠彩、
不透明白色顏料、畫布
212.6×107.2cm
莫斯科國立特列季亞科夫
美術館藏

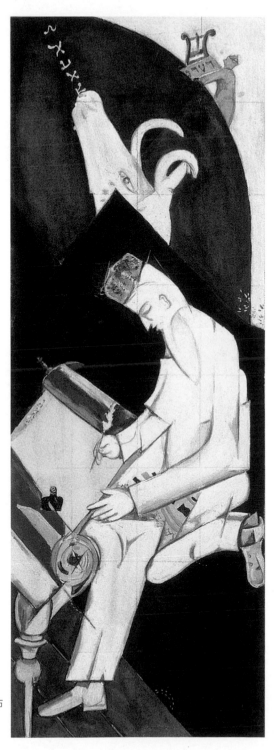

夏卡爾　文學　1920
蛋彩、膠彩、不透明白色顏料、畫布
216×81.3cm
莫斯科國立特列季亞科夫美術館藏

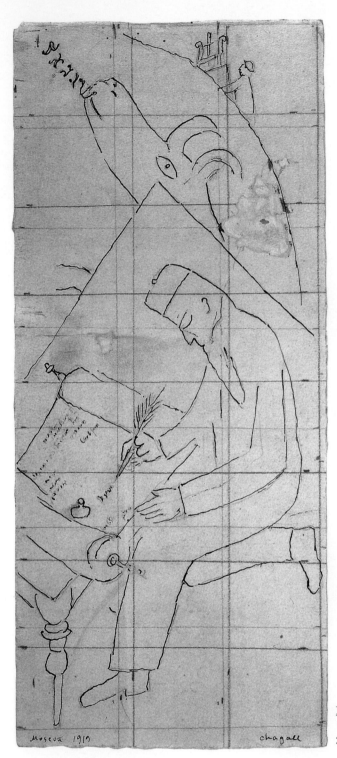

夏卡爾 〈文學〉草圖
1920 鉛筆、畫紙
26.8×11.5cm

猶太藝術家與知識分子陷入肅清與驅逐時，夏卡爾的壁畫卻存留了下來，甚至被重新懸掛在一棟新大樓的大廳，展出至 1937 年為止。但十年後，日益增多的攻訐迫又使它們被取下，藏在舞臺底下。1948 年，史達林的反猶太運動在國立猶太室內劇院的末任總監米霍斯被殺後揭幕，1949 年劇院正式關閉。夏卡爾與許多蘇維埃藝術家的作品被視為「墮落」而無法展出，直到 1953 年史達林去世後才解禁。期間他的壁畫也被莫斯科猶太劇院清算委員會偷偷運到同樣位在莫斯科的國立特列季亞科夫美術館（Tretyakov Gallery），直到 1973 年才被重新開封並展出，那年夏卡爾正從五十年的自我流亡後短暫回到蘇聯，直至那時，他才在塵封多年的畫上簽下名字與日期。

在俄羅斯的最後日子

史達林的藝術肅清活動於 1928 年揭幕前幾年，國家對藝壇日益嚴苛的控管讓夏卡爾與猶太藝術家同儕愈來愈反感。私人與商業藝廊的歇業與收藏國有化破壞了獨立藝術家的市場，不久他們就了解，自己在蘇聯已無未來可言。在急速萎縮的私有市場中，夏卡爾僅能零星賣出畫作，政府甚至未就猶太劇院的壁畫支付他分文。於是他在收藏家卡根—夏布沈伊的資助下，於 1922 年離開俄羅斯，當時他與納坦奧特曼（Natan Altman）、大衛・史特朗柏格（David Shterenberg）的「三人畫展」正在展出，這是夏卡爾在俄羅斯的最後一場展覽，也是猶太藝術家在莫斯科的最後一場重要展覽。

夏卡爾離國時，俄羅斯已經是一個和他年輕時非常不同的俄羅斯，這在許多方面叫他難受。中央集權政府使人想起沙皇統治，傳統村區文化的流離失所剝奪了夏卡爾的個人與藝樹根源。俄羅斯能否繼續為源自猶太傳統與經驗的藝術提供立足之地？他的導師潘恩對此仍抱希望，所以選擇留下。到他於 1937 年被殺的這十五年間，潘恩一直以猶太語彙作畫，其獨特的生涯貫串了蘇維埃前後的藝術史。諷刺的是，在國內的潘恩與在國外的夏卡爾所重建的，都是一個已經失去的家鄉。

馬克‧夏卡爾：
從小我看宇宙

文／亞歷珊卓‧沙茨奇克（Aleksandra Shatskikh）

藝評家多半同意，夏卡爾的生涯巔峰，也是俄羅斯最顛沛的時期，內憂外患造成國家四分五裂，革命後的災難是夏卡爾的傑作——莫斯科國立猶太室內劇院壁畫的創作背景。這些他口中的「猶太壁畫」無論在哪裡公開展示，都讓人印象深刻，其構圖與主題是研究、分析與解釋夏卡爾藝術遺產的素材。然而，它們也曾被束之高閣半世紀之久，夏卡爾費心讓它們在歐洲或其他地方展出，但徒勞無功，蘇維埃政權對此不僅表示拒絕，1930 年代以後更對夏卡爾和他的說客都置若罔聞，從 1940 到 1960 年代，提起這件事甚至變得危險。一直到 1973 年，隨著他回訪蘇聯的消息廣為流傳，垂垂老矣的藝術家才得以和年輕時的傑作重逢。遺憾的是，夏卡爾從未親眼見到它們在西歐展出。

老師與學生

　　這些劇院壁畫的獨特性與重要性，源自藝術家的俄羅斯經驗，而這段經驗的基礎與意義又來自他與啟蒙老師葉胡達・潘恩（Yehuda Pen，又稱 Yudel' 或 Yuri Moiseevich Pen）的師生緣。他將自己的世界觀深深植入學生腦海裡，在很大程度上形塑了夏卡爾後來的發展。

　　這位日後成為維台普斯克藝壇大老的男子於 1896 年抵達此地，開設「藝術家潘恩素描與繪畫學校」，少年夏卡爾有一天就在母親陪同下來此就學，潘恩則以自己的寫生素描與繪畫專才教導學生寫實主義技法。

　　潘恩的原創性在於他根基於眼前世界的圖像運用方式。十九與二十世紀之交，曾做為其模特兒的那些媒婆、傳道士、寺廟司事、拉比、裁縫師、鞋匠等都還在世，他們有名有姓，在維台普斯克的街旁屋子裡各司其職，依安息日與其他猶太假日安排作息。潘恩用親戚、朋友、學生和認識的人當作模特兒，其市街、廟宇與房屋顯現出了維台普斯克的特殊樣貌。他通常將日常生活圖像放在神聖場景中，描繪恪守日常宗教儀式的猶太父權社會與家庭。他的風俗場景——家庭聚餐（〈餐後〉）、並肩看書（〈老夫婦〉）、受人尊敬的長者（〈晨讀塔爾穆德法典〉）——似乎都直接取自第一印象，但其中處處洋溢著精神性，

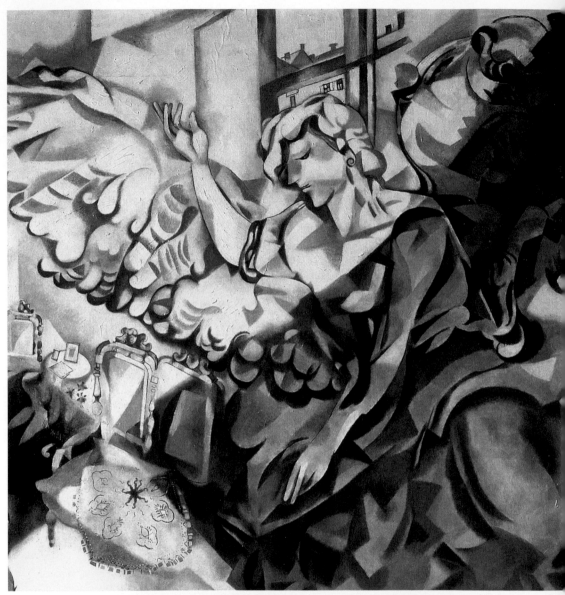

夏卡爾　幻影（〈自己與繆斯〉局部）　1917-1918　油彩畫布　157×140cm　聖彼得堡柯迪瓦藏

葉胡達・潘恩（右）、I. Maltsyn（左）、F. Yakerson（後）與 Yelena Kabischer-Yakerson（前）於潘恩的畫室合影　1920　莫斯科私人收藏

葉胡達・潘恩位於寇句列夫斯卡亞街的畫室（左方白色建築物）　莫斯科私人收藏

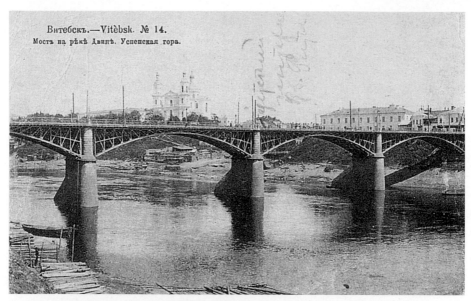

維台普斯克的橋與教堂　約 1922　莫斯科私人收藏

讓人得以一窺哈希德教派的生活面貌。

　　潘恩實事求是的藝術視野十分適合用來表達這種精神性，他的世界是維台普斯克，各式各樣的哲學、生活風格與宗教在此共存交錯。從維台普斯克的舊明信片上可以看出，這是座以俄羅斯東正教教堂為中心，周圍散布著猶太教會堂與天主教、路德教會與舊教教堂的城市，其混融多種面向與文化的邊地文明，就充分展現在潘恩的藝術視野裡。他將自己的名字俄羅斯化為尤利・莫伊斯維奇（Yuri Moiseevich），不但讓學生這麼稱呼，在畫作上也簽名為「Yu. M. Pen」，這個選擇讓他得以不受傳統猶太文化與思維所限，而浸淫於周圍各種不同的文化精神中。

　　潘恩與夏卡爾的藝術視野有根本上的差異，但做為學生的夏卡爾仍從老師的知識與使命中獲益良多。屬於十九世紀的潘恩以寫實形式體現其內在視野，二十世紀的夏卡爾有同樣的視野，但他以出色的活力與不受限的自由來體現，打破了自然主義與真確度的魔障。夏卡爾不僅以可見世界的圖像來表達自己，也採用潛意識幻想的圖像，以及猶太與斯拉夫民俗、文學、詩歌等的龐大口述文化圖像，另外也加上巴黎的藝術文化──夏卡爾的多面藝術是色彩、表現力、

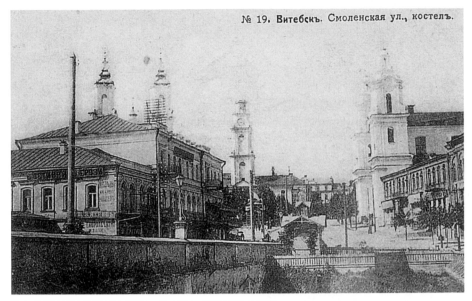

№ 19. Витебскъ. Смоленская ул., костелъ.

維台普斯克斯市莫冷斯卡亞街　約 1920　莫斯科私人收藏

音樂、猶太民俗、民族象徵與傳統、俄羅斯經典圖像與法國立體派的融匯。

　　夏卡爾為二十世紀藝術布下了一張魔網，但他的神話學根植於其家鄉維台普斯克，這座城市也形塑了其導師的藝術視野。夏卡爾繼承了潘恩的塵世哲學及其傳播方式。孕育哈西德教派的心靈狀態，在維台普斯克的這位藝術大老與其學生手中，都轉化成了創意的沃土。

海外藝術家

　　1907 年，夏卡爾從偏僻的維台普斯克搬到帝國首都聖彼得堡，從地方藝術家潘恩的畫室移往尼可拉斯・羅力克（Nicholas Roerich）、米斯提斯拉夫・多布辛思基（Mstislav Dobuzhinsky）與里昂・巴克斯特（Leon Bakst）等著名大師的畫室，後三位是「藝術世界」（World of Art）運動的主力，在俄羅斯藝術發展中扮演著關鍵角色。將年輕的夏卡爾引薦給劇院的巴克斯特，邀請夏卡爾製作他替尼古拉・切列普寧（Nikolai Cherepnin）的芭蕾舞劇《納西索斯》設計的布景，該劇是謝爾蓋・佳吉列夫（Sergei Diaghilev）知名劇作《俄羅斯四季》

夏卡爾　家畜商人　1922-23　油彩畫布　99.5×180cm　龐畢度中心藏

夏卡爾　兩盆花束　1925　油彩畫布　81.2×100cm　日本埼玉縣立近代美術館藏

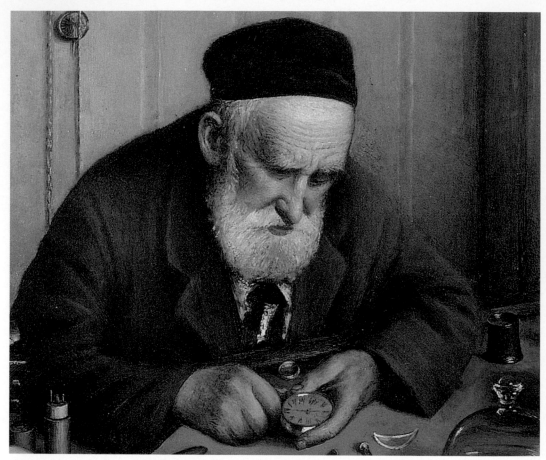

夏卡爾　鐘錶匠（局部）　油彩畫布

的一部分。地方年輕藝術家與著名大師的這次合作為時不長，但「藝術世界」對多媒材戲劇表演中藝術家地位的重視，為夏卡爾日後的劇院作品帶來了直接影響。

　　1910 年前往巴黎後，夏卡爾正式把名字從「Moisei」改為「Marc」。至 1914 年前，這個來自特區的移民浸淫在藝術中，但他對激進的藝術運動或在羅浮宮展出的學院派似乎皆無任何偏好。他認為野獸派、立體派、奧菲主義與林布蘭特、哥雅、葛利哥各有優點。他住在名為「蜂巢」的建築物裡，這是討論猶太藝術願景的理論重地，但他拒絕捲入理論爭辯中，認為那不過是耍嘴皮。他繼承了潘恩的信仰，認為應任由藝術視野自由發展，對某些猶太藝術家有意創造一個排外性的猶太民族藝術不以為然。

　　夏卡爾畫中的遠方家鄉意象，在這第一段巴黎生活中產生了驟變。維台普斯克逐漸浸染了象徵意義，成為位居猶太文化核心的永恆城市──如業已失去的應許之地耶路撒冷。夏卡爾在〈有七根指頭的自畫像〉中為維台普斯克賦予了一種廟城的象徵性，以從波克羅斯基街父母家的窗外可以看見的基督變容

教堂做為畫中廟宇的範本,這片真實景色日後還將屢次出現在他畫中。個人對真實世界的觀點與屹立不搖的文化原型結合,帶來了象徵性、神話性的意象,這成了夏卡爾的註冊商標。有綠色拱頂的教堂意象不時浮現,貫串了夏卡爾的整個生涯。

發展中的視野

1914 年返家的夏卡爾,不過是年僅二十七歲的年輕藝術家,但已經是不朽畫作的創造者。真實的維台普斯克湧向他,當地的日常景物帶給了他嶄新而長遠的印象。在阿波里奈爾眼中,這個「俄羅斯巴黎人」對當地老人、親戚、風景與日常景象的不懈描繪,是一種超越自然主義的創作。夏卡爾此時期的取材與主題似乎表明了他對老師潘恩的追隨。他後來將這一共有七十多幅畫作與草圖的系列命名為「維台普斯克文件」,是構成其維台普斯克神話學的堅強結構與實在性的基礎,為他日後的七十年生涯貢獻良多。

兩幅肖像在此時的出現可說是象徵性的:學生和老師都為彼此畫了肖像。夏卡爾在四周掛滿畫作的潘恩畫室(也是他家裡)完成肖像,畫中體現了「維台普斯克文件」的典型特徵。1917 年革命之後,維台普斯克當代美術館買下這幅畫,據說直至二次大戰前,它都陳列在潘恩的紀念展區(後來成為一座地方美術館),但如今已佚失。不過,潘恩所繪的夏卡爾肖像卻存留了下來,畫中的夏卡爾戴著寬邊帽與白手套,浪漫而優雅的青年儀態,呈現出了這個「俄羅斯巴黎人」在地方社交界眼中的模樣。潘恩在 1919 年於維台普斯克舉行的「莫斯科與地方藝術家第一官辦展」中展出此畫,這是時任美術政委的夏卡爾策辦的展覽,潘恩深知夏卡爾對維台普斯克的重要性,因此藉此機會將畫像贈送給市政府。

夏卡爾的「維台普斯克文件」展現出其藝術視野的巨變,雖然寫實成分仍在、甚至不無風俗畫意味,但已拓展成了氣勢輝煌的小我神話。他的「肖像」描繪的是日常景物(鐘、鏡子、吊燈、蠟燭)、真實風景(維台普斯克與德維

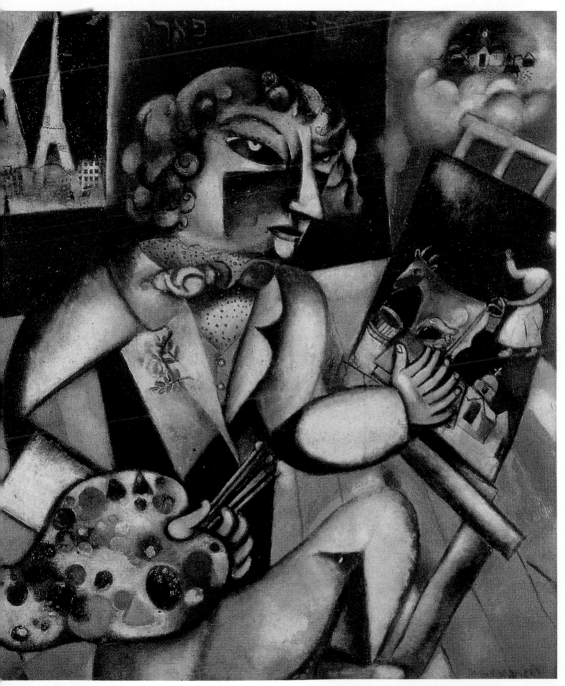

卡爾　有七根指頭的自畫像　1912-1913　油彩、蛋彩、壓克力畫布　126×107cm　阿姆斯特丹市立美術館藏

1918 年左右的夏卡爾　巴黎艾達·夏卡爾檔案室藏

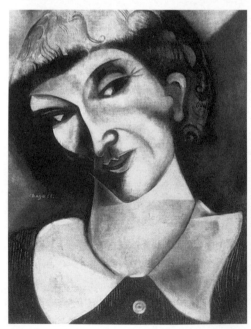

夏卡爾　自畫像　1914　油彩紙板裱於畫布
50.5×38.1cm　私人收藏

那河）與建築物（聖母升天教堂、基督變容教堂、市政廳，或他祖父母居住的遼茲諾）。

這時期的夏卡爾也畫了大量自畫像，這透露了他亟欲建立自我身分，也顯示其視野的決定性轉變：自此之後，他的藝術宇宙的一切都是透過其個人生活的稜鏡形成，帶有嚴格的自傳性，其中最核心的是他與蓓拉的戀人意象，這在其生涯中持續多年。夏卡爾直覺感受到將小我與宇宙結合所隱含的龐大藝術潛力，這位年輕藝術家向全世界大方袒露他的私人生活，並將它沉浸在一種家庭幸福感當中。在滿載著宇宙喜悅感的生活意象創造上，沒有人比夏卡爾更具說服力。

夏卡爾深知自己的畫作有寬廣的國際性，但那並未阻止他積極參與猶太文化的創造。在 1916 年成立的聖彼得堡猶太藝術推廣協會中，夏卡爾就是最活躍的會員。他與家人在前一年搬至聖彼得堡，並於 1916 至 1917 年為聖彼得堡猶太主會堂公立學校繪製首批「新」的草圖圖像。由協會委託夏卡爾製作的這些學校壁畫，是其首件學校壁

畫案，他於草圖中公開讚頌自己的家庭生活，其中同一主題的〈拜訪祖父母〉與〈室內的嬰兒車〉描繪了躺在嬰兒車裡的女兒艾達，姪子與姪女在一旁玩耍，背景則是親戚家，這類居家場景在「維台普斯克文件」中早就屢見不鮮，其空前坦白的自傳式作法也將繼續成為夏卡爾畫作的中心意象。在聖彼得堡期間，夏卡爾為劇院製作了第一件獨立作品——為 1917 年於藝術家酒吧「喜劇演員休息站」上演的尼可萊‧伊夫瑞諾夫（Nikolai Evreinov）劇作《真正快樂的歌》設計布景與服裝。他將 1911 年的〈醉漢〉放大，製成舞臺背景，並把演員的臉塗成綠色、手塗成藍色，做為表達其藝術心像的舞臺設計的一部分。

維台普斯克政委

1918 年 8 月，夏卡爾從聖彼得堡返回出生地，奉命擔任維台普斯克市與維台普斯克省的美術政委。特區的廢除激發了新的烏托邦憧憬；有趣的是，夏卡爾做為蘇維埃政治人物的目標，竟是接續潘恩革命前的活動。他最受讚譽的計畫是用當代美術館傳承潘恩的教育使命。潘恩數十年來在自己畫室的牆上展示自己和學生的畫作，使得他的公寓成為維台普斯克第一間實質意義上的畫廊。夏卡爾身為政委的其他重要成就，還包括籌辦一間專業藝術學校，而這也是繼承師願。

但新官上任的夏卡爾不久就遇到了現實阻礙。他從自身經驗艱難地學到，蘇維埃當局的承諾與保證不過是為了煽動。儘管如此，這段短暫而期望甚高的時期促成了其非凡傑作，包括 1918 至 1919 年夏卡爾為慶祝 1917 年革命週年與其他節日而在維台普斯克繪製的壯麗裝飾。

雖然當時許多俄羅斯藝術家也畫壁畫，但夏卡爾的壁畫就是有南轅北轍的不同。他將純自傳性的主題與題材引進慶祝新時代誕生的大型裝飾作品中。1918 年末，為了歡迎教育人民政委安那托力‧魯納查斯基（Anatoly Lunacharsky）來訪維台普斯克，他作了一幅和〈漫步〉相同主題的巨大壁畫，上頭寫著「歡迎魯納查斯基」。參訪後來取消了，但這幅描繪蓓拉在夏卡爾頭

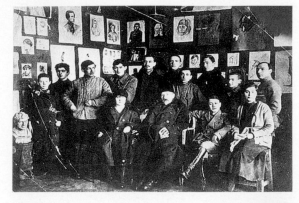

葉胡達‧潘恩（前排坐者左二）、E. A.
Kabitscher（左一）、Mikhail Kunin（左三）、
M. M. Lerman（右二）與其他維台普斯克人
民藝術學校學生合影
1920 莫斯科私人收藏

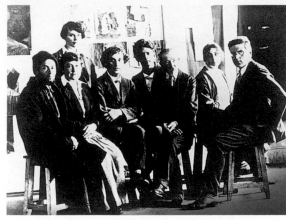

埃爾‧利西茨坦（左一）、Vera Yermolayeva
（左二坐者）、夏卡爾（左三坐者）、葉胡
達‧潘恩（右三）、Alexander Romm（右一）
於維台普斯克藝術學校校委會合影
1919 紐約私人收藏

上如旗幟般迎風飄揚的巨型壁畫，仍被安置在維台普斯克大街上。夏卡爾在公
共藝術上的自傳性作法有一種高度個人性，一名人民藝術學校的女學生便回
憶，出生於清教徒家庭的女士會繞過這幅壁畫所在的那條街，因為飄浮在空中
的蓓拉雙腳張開、裙襬飛揚，這景象讓她們害羞。

　　維台普斯克的節慶壁畫在公共性目的與製作技巧上，都預告了夏卡爾劇院
壁畫的出現，兩者都是畫布創作，如此才好運送並安置在不同地方。畫布一直
是夏卡爾的選擇，為巴黎劇院天花板所作的輝煌裝飾也是畫布創作，反映著夏
卡爾的創作革命。1918 至 1920 年是夏卡爾在維台普斯克的最後一段日子，期
間他為劇院作了許多創作，包括定期為革命諷刺劇劇院創作，這是座以發揚重
受重視的酒吧表演、諷刺短劇與民俗為主的劇院。不久夏卡爾與劇院都遷往莫

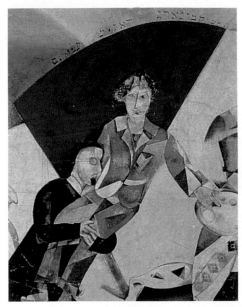

夏卡爾　猶太劇院開場秀（局部）

斯科後，他還計畫為迪米屈・史莫林（Dmitry Smolin）改編自果戈里《檢察長》的劇作《克萊斯塔科夫同志》擔綱設計，但後來未執行。1919 年初，聖彼得堡隱士廬劇院委託夏卡爾設計果戈里《婚禮》與《賭徒》的布景與服裝，但兩齣戲後來也未上演。

　　夏卡爾於 1920 年夏天離開出生地時，不知道自己永遠不會回來。他離開時滿心憤慨，因為他費心培育的學生比較擁戴的居然是難以捉摸的前衛藝術家馬列維奇。事實上，馬列維奇來維台普斯克前，夏卡爾就曾幾度想放棄自己愈來愈厭惡的行政職位，但直至晚年，他對畫出〈黑色方塊〉的馬列維奇逼他出走一事都仍耿耿於懷。

在劇院成功

　　夏卡爾的勝利來自寒冷的莫斯科。1920 年 11 月 20 日，他與國立猶太室內劇院院長阿烈克希・葛蘭諾夫斯基（Aleksei Granovsky）會面；1921 年 1 月 1

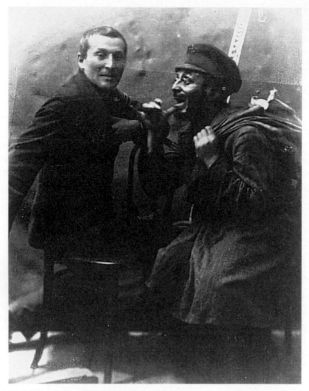

夏卡爾（左）與演員所羅門‧米霍斯合影，米霍斯身上的戲服
為夏卡爾設計。　1921　紐約私人收藏

日，整修後的劇院「在夏卡爾一個手勢下」展開新一季演出。猶太劇院壁畫的
創作過程，除了夏卡爾曾在自傳《我的一生》中述及，著名藝術史學者與藝評
家亞伯拉罕‧埃弗洛斯（Abram Efros）也曾提起，夏卡爾與劇院共事就是埃弗
洛斯的主意。

　　埃弗洛斯推薦夏卡爾給葛蘭諾夫斯基時，對這位維台普斯克青年頗有信
心，夏卡爾出色結合了歐洲藝術傳統與自己對猶太日常生活的依戀，讓埃弗洛
斯相信他能夠為國家劇院帶來重生並賦予活力。夏卡爾遠遠超越了埃弗洛斯的
期待。事實上，繪壁畫是夏卡爾的點子，依據埃弗洛斯的說法，劇院原本計畫
讓夏卡爾為一齣改編自沙勒姆‧亞拉克姆（Sholem Aleichem）作品的劇作擔任
美術設計，但夏卡爾一聽見這個計畫，隨即提議他也會在劇院牆上繪製「猶太

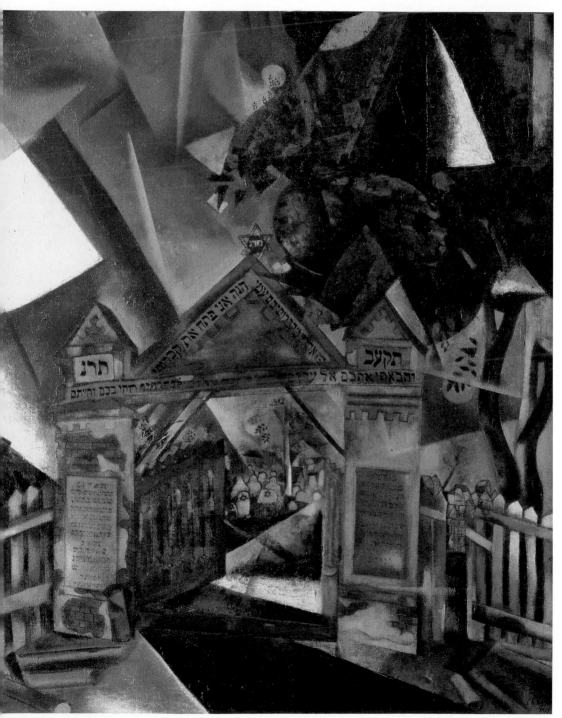

夏卡爾　墓園大門　1917　油彩畫布　87×68.5cm　巴黎龐畢度中心藏

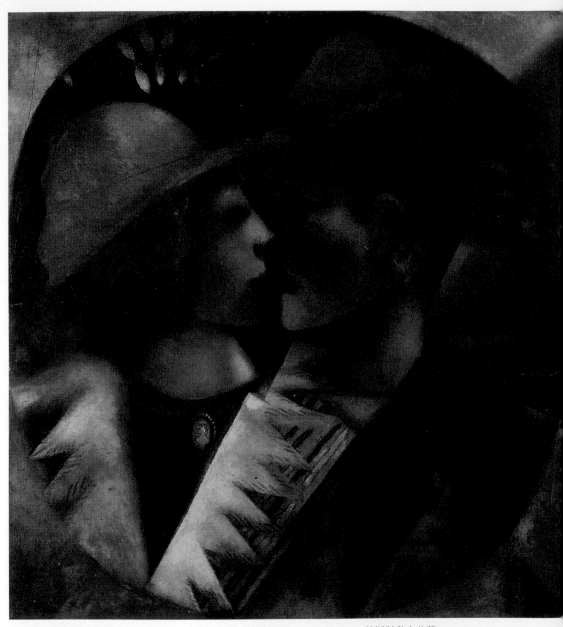

夏卡爾　藍色戀人　1914-15　膠彩、油彩、畫紙，裱於紙板　48×45.5cm　莫斯科私人收藏

壁畫」，而這些壁畫後來都成了劇院猶太主題的核心。夏卡爾透過個人生活主題表達自傳式的觀點，其詩意的幻夢意象結合了對真實人物的描繪，為〈猶太劇院開場秀〉（圖見88、89頁）賦予了實在體驗與個人思維的雙重含意。在圖像的視野轉變之外，夏卡爾也捕捉了自己、埃弗洛斯、葛蘭諾夫斯基、蓓拉與女兒艾達、所羅門‧米霍斯（Solomon Mikhoels）、駝背演員錢姆‧克羅辛斯基（Chaim Krashinsky）、音樂家列夫‧普華（Lev Pulver）、作家以賽亞‧多布魯辛（Isaiah Dobrushin）的真實神韻，他們在畫中成為典型，但這並未犧牲其個人特徵。

這種個人化的主題非但未削弱壁畫的普遍性，反而加強了它。夏卡爾以〈猶太劇院開場秀〉直視著觀眾的眼睛，畫中所實現並描繪的那場表演來自維台普斯克，〈音樂〉中的綠臉小提琴手因而有其真實範本：他是在夏卡爾家鄉街角演奏的一位灰頭土臉的小提琴手；家畜意象與其象徵涵義也有一種鄉居生活意味。

夏卡爾無法把每個家人和親戚都搬上畫布，但他的滿腔依戀與藉由畫作將他們永恆化的意念，促使他把所有人的名字都列在壁畫上。這點對了解夏卡爾的作品至關緊要，我們未必知道二十世紀其他偉大藝術家最親近的家人名字，但夏卡爾卻讓後人記住了他的父母、妹妹、叔舅、祖父母的名字，因為他的宇宙不能沒有他們。壁畫中的猶太墓園大門使人想起夏卡爾生命中的一件重大傷心事：母親芳嘉－伊塔於1916年去世，當時她還未滿五十歲。她去世和下葬時夏卡爾人都不在維台普斯克。〈墓園大門〉就是為了紀念他摯愛的母親所畫。劇院壁畫所勾勒的墓園大門，則為一派歡樂的嘉年華場景引進了自傳性的一絲哀悼。

在無所不在的自傳主題中，夏卡爾的壁畫將親戚朋友、偏愛的生活物品、家鄉風景，全轉化為其永恆宇宙的一部分，油畫則傳遞著愛、時空、生死、禍福等普遍主題。他將極自傳性的主題轉化為人類生活重要面向的公式與神話，讓人人都能經由其個人生活的真實意象進入他的畫中宇宙，並在一種昇華的整體感中與藝術家及其美學結合為一。

藝術家在俄羅斯：
1922 年後的夏卡爾

文／伊芙吉尼亞‧佩綽娃（Evgenia Petrova）

1922 年春天，馬克‧夏卡爾和家人永遠離開了莫斯科，取道立陶宛考那斯（Kaunas）前往柏林。夏卡爾將他在俄羅斯最後幾年的苦澀回憶留在身後，那時為了替國立猶太劇院製作壁畫、設計服裝，他幾乎每天都必須從與妻子蓓拉、小女兒艾達居住的鄰城馬拉科夫卡（Malakhovka）通勤至莫斯科。夏卡爾在《我的一生》中曾如此描述這段經驗：「要去那裡，我得先排好幾個小時的隊買火車票，再去排另一個隊伍進入月台。」滿是扒手的群眾從四面八方蜂擁而來，車廂裡瀰漫著腐敗的菸草味，乘客們在來回馬拉科夫卡的一路上唱著哀調。饑餓、寒冷、戰爭剝奪走的一切、污垢與無禮，在在是種磨難。

遠離俄羅斯

　　夏卡爾的劇院創作計畫結束了。自從在維台普斯克共事以來就和他形同水火的卡茲米爾‧馬列維奇（Kazimir Malevich）對新藝術的影響力則日益增加。眼見在蘇維埃俄羅斯已無未來，夏卡爾於是在人民教育政委安那托力‧魯納查斯基（Anatoly Lunacharsky）的幫助下，取得離開俄羅斯的許可。和許多人一樣，夏卡爾離國不是為了與祖國完全斷絕關係。

　　當時夏卡爾已是知名藝術家，人們視他為一位「俄羅斯」名家，也出現了數本討論他的書籍與文章；1923 年他在柏林時，雕塑家波利斯‧阿朗森（Boris Aronson）也為夏卡爾寫了一本由 Petropolis 出版的小書。1925 年，一場特別的展覽「新方向」在聖彼得堡的國立俄羅斯博物館展開，主角就是夏卡爾的〈漫步〉。

　　然而，蘇維埃當局於 1926 年關閉了藝術文化博物館，這是馬列維奇、佩韋爾‧曼蘇羅夫（Pavel Mansurov）、弗拉基米爾‧塔特林（Vladimir Tatlin）與米哈伊爾‧馬提烏辛（Mikhail Matyushin）等前衛藝術家所發起並直接參與的博物館，目的是展藏俄羅斯藝術的最新代表作。在其短暫生涯中，博物館積極展出其收藏，對培育新生代藝術家貢獻良多。其展出作品也包括夏卡爾的數件代表作：〈鏡子〉、〈鮮紅猶太人〉、〈父親肖像〉、〈維台普斯克小店〉、〈婚禮〉和兩張草圖（除了〈婚禮〉藏於莫斯科國立特列季亞科夫美術館之外，

夏卡爾於國立特列季亞科夫美術館為〈猶太劇院開場秀〉簽名　1973　巴黎艾達‧夏卡爾檔案室藏

其他畫作目前均藏於聖彼得堡國立俄羅斯博物館）。

1930 年代作品從博物館展場匿跡

　　1930 年以前，沒有作者或展示單位會將夏卡爾與俄羅斯分開來談。1930 年，亞伯拉罕・埃弗洛斯（Abram Efros）在莫斯科出版了一本著名文集《側寫》，簡述十四位傑出俄羅斯藝術家的生平，其中寫於 1918 至 1926 年間的夏卡爾側寫生動而精到，比過去任何其他人都更精確呈現了夏卡爾的形象。埃弗洛斯形容夏卡爾是一名來自俄羅斯的猶太藝術家，並將他童話式的世界觀與對日常生活的獨特呈現和哈西德文化聯繫起來，連結了他的藝術宇宙與其個人世界觀。

　　從 1930 年代早期開始，蘇維埃俄羅斯卻有將近三十年的時間隻字不提夏卡爾，但這不是針對夏卡爾本人，而是因為史達林極權統治不容提起任何一個俄羅斯前衛藝術家的名字，他們的作品從重要博物館的展場匿跡，在文化部命令下，從莫斯科、聖彼得堡的藝術機構到偏遠的地方博物館，都必須將許多作品移走。這種噤聲直到 1953 年史達林去世後仍未解除。就如 1950 年代中從勞動營獲得釋放的政治犯一樣，前衛畫作緩慢而謹慎地重見天日，逐步重建因鐵幕時期中斷的歷史。

　　夏卡爾和許多人一樣，從 1950 年代晚期就開始和蘇聯的親戚、博物館館長、重要文化人物重拾聯繫。一開始，他小心地託人帶信，著名作家伊力亞・埃倫堡（Ilya Ehrenburg）也曾一度為他擔任家庭信差。到了可以正常通信的 1960 年代，夏卡爾便開始打聽他留在蘇聯的作品下落，他對畫作去向多半毫無頭緒，僅賴朋友幫他追到少數幾件畫作的蹤跡。他也向朋友描述畫作細節，如 1950 至 1970 年代的信件，就提及了幾件今日廣為人知的畫作與草圖。阻擋這些畫作出借國外博物館的種種規定，顯然讓夏卡爾十分煩心，他無法了解自己「犯了什麼罪，我的藝術和我始終忠於家鄉的精神」。這些信件也顯示夏卡爾對俄羅斯觀眾仍記得他心存感激。

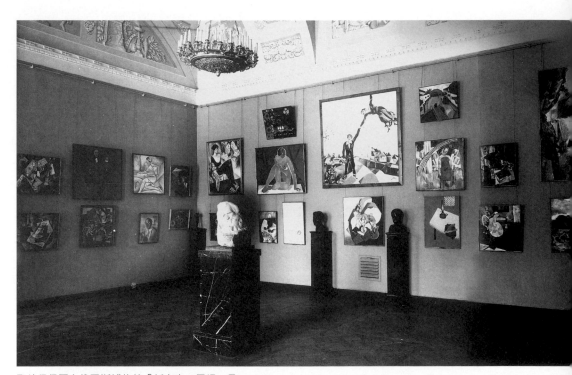

聖彼得堡國立俄羅斯博物館「新方向」展場一景　1925

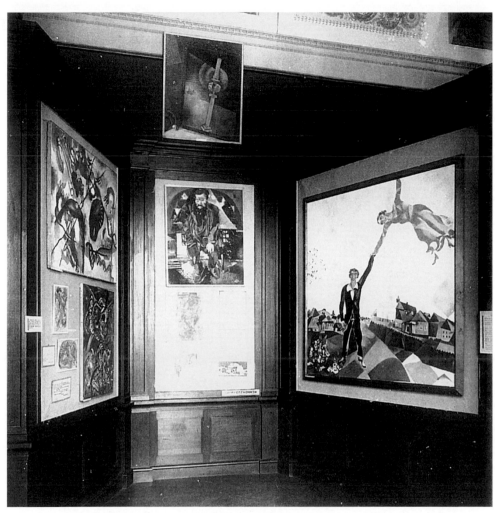

聖彼得堡國立俄羅斯博物館「藝術，帝國主義的紀元」展場一景　1932

蘇聯統治下的文化生活逐漸返回常態，禁令也一個接一個解除。1960 年中期，莫斯科與聖彼得堡的博物館為庫茲馬‧佩綽夫－沃德金（Kuz'ma Petrov-Vodkin）、齊納金‧塞洛布萊亞寇華（Zinaida Serebryakova）等曾經遭禁的藝術家舉行展覽，同時展出伊萊亞‧馬胥科夫（Ilya Mashkov）、彼得‧康加洛夫斯基（Petr Konchalovsky）與阿利史塔克‧蘭吐洛夫（Aristarkh Lentulov）等人的畫作，他們的作品都曾被貼上「形式主義」的標籤，而被社會寫實主義的意識形態守衛從俄羅斯藝術史中掃出。

1960 年代中期以前，夏卡爾的名字從蘇維埃報刊上消失（許多同代藝術家如馬列維奇、康丁斯基與費洛諾夫（Pavel Filonov）也同遭厄運），但 1967 年魯納查斯基出版了一本文集，其中包含了一篇談夏卡爾的〈俄羅斯青年在巴黎〉。此書為遙遠的過去發聲，但卻有其當代涵義，雖然魯納查斯基談的是 1910 年左右的夏卡爾，但卻讓蘇維埃知識圈驚覺夏卡爾仍在世，且 1940 年亞歷山大‧畢諾斯（Alexander Benois）還在巴黎看過他的展覽。不久，埃倫堡為頗受歡迎的《裝飾藝術》雜誌寫了一篇他與夏卡爾會面的回憶。

1973 年夏卡爾重返聖彼得堡

鐵幕拉起後，夏卡爾終於在漫長的等待後得以被公開談論，但他重返大眾眼前卻還要一段時間。聖彼得堡的俄羅斯博物館仍無法懸掛〈漫步〉，直到 1973 年夏卡爾重返聖彼得堡時才解禁。當時多家媒體都報導了這位知名「法國」藝術家的來訪，人們這時也才知道，這位傳奇藝術家其實來自維台普斯克，且對他的出生地與俄羅斯都念念不忘。電視螢幕上的夏卡爾開心閒逛特列季亞科夫美術館與俄羅斯博物館，並和親戚歡喜重逢。

但只有極少人知道夏卡爾此行的幕後情形。夏卡爾的一個姪女透露，只有藝術家的妹妹和她們的孩子（也就是他的姪子姪女）可以參加家族團聚，至於團聚的時間則經過多次討論。最後，他們決定在夏卡爾妹妹麗莎的聖彼得堡公寓見面——這也是他拜訪蘇聯前夕才買給她的房子。夏卡爾的姪女回憶，國安

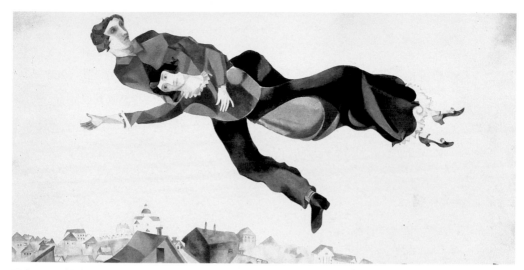

夏卡爾　飛越城鎮（局部）　1914-1918　油彩畫布　莫斯科國立特列季亞科夫美術館藏

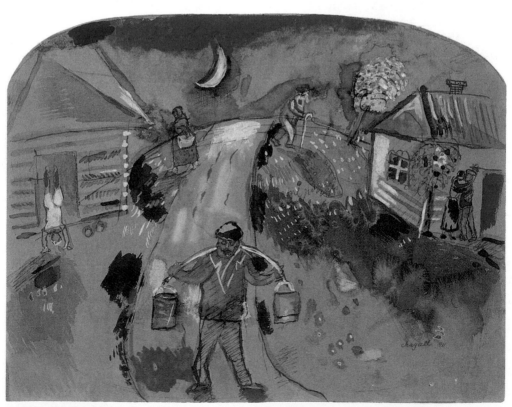

夏卡爾　月下的提水者　1911　水彩、粉彩、墨水、畫紙　24.1×31.1cm　紐約大都會博物館藏
腿曲往道路的彎向處，道路與天空相接，扛著桶子的重量的男子看似使月亮下沉。

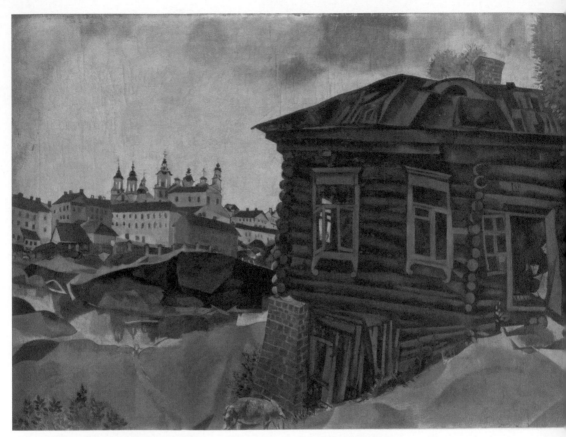

夏卡爾　藍色小屋　1917-1920　油彩畫布　66×97cm　列日市立現代美術館藏

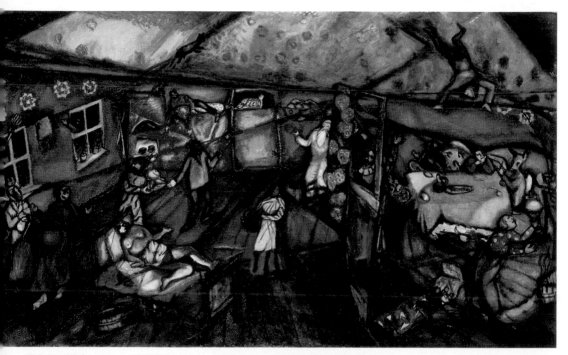

夏卡爾　誕生　1911　油彩畫布　112.4×193.5cm　美國芝加哥藝術館藏

夏卡爾　為祈願的設計　1920　鉛筆、水彩、畫紙　25.5×34.5cm　巴黎私人藏

夏卡爾　為祈願的設計（草圖）　　1920　鉛筆、水彩、畫紙　25.5×34.5cm　巴黎私人藏

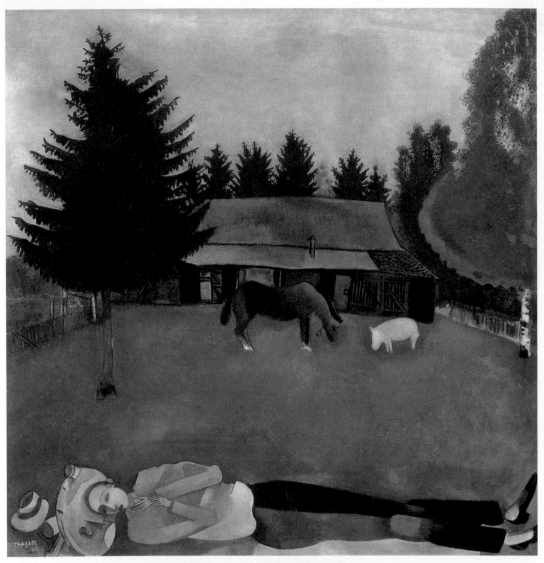

夏卡爾　橫臥的詩人　1915　油彩紙板　77×77.5cm　倫敦泰特美術館藏

夏卡爾　雄雞　1929　油彩畫布　81×65cm　泰森美術館藏

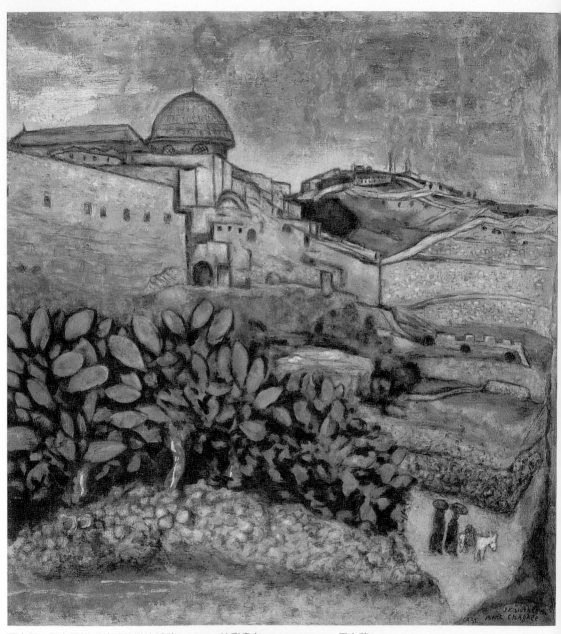

夏卡爾　思寵門附近的耶路撒冷城壁　1932　油彩畫布　73.5×67cm　個人藏

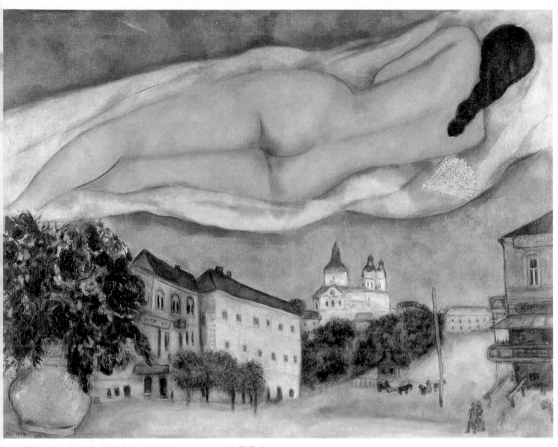

夏卡爾　在維台普斯克上空的裸女　1933　油彩畫布　87×113cm

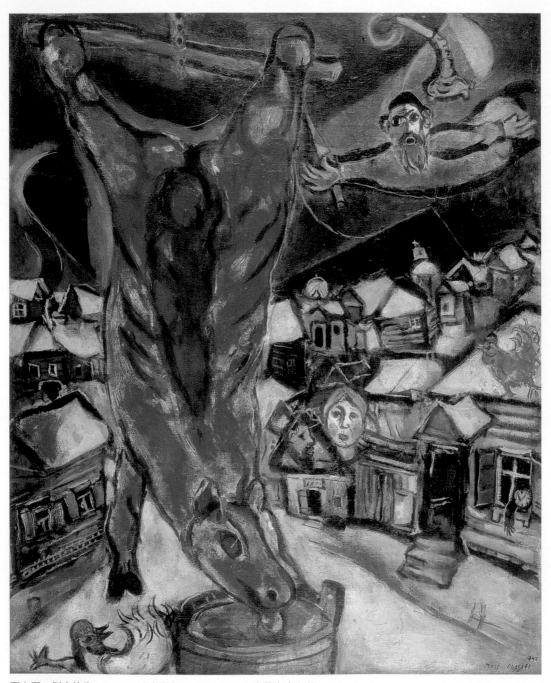

夏卡爾　剝皮的牛　1947　油彩畫布　100×81cm　龐畢度中心藏

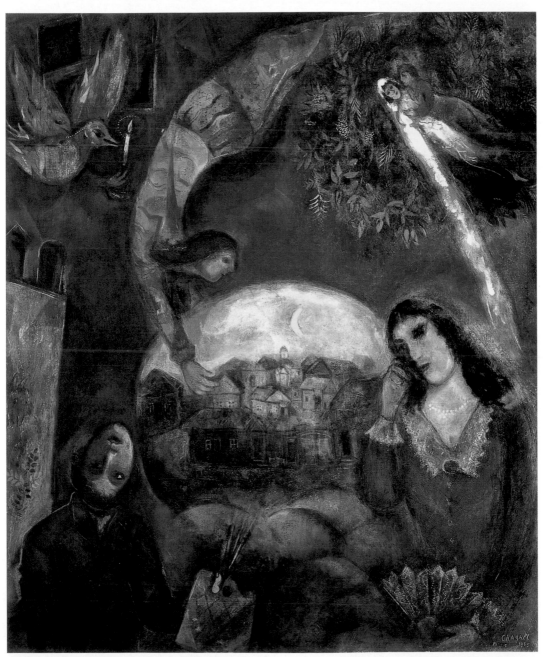

夏卡爾　夢幻中的愛之女神　1945　油彩畫布　131×109cm　龐畢度中心藏

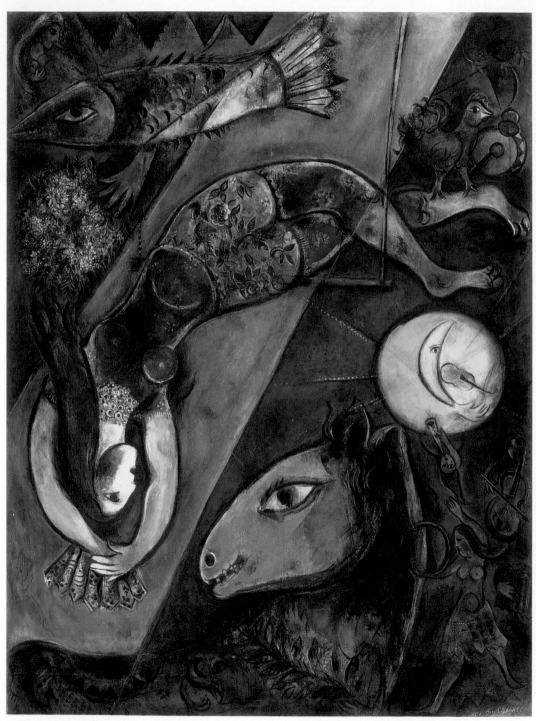

夏卡爾　藍色馬戲團　1950-52　油彩畫布　232.5×175.8cm　龐畢度中心藏

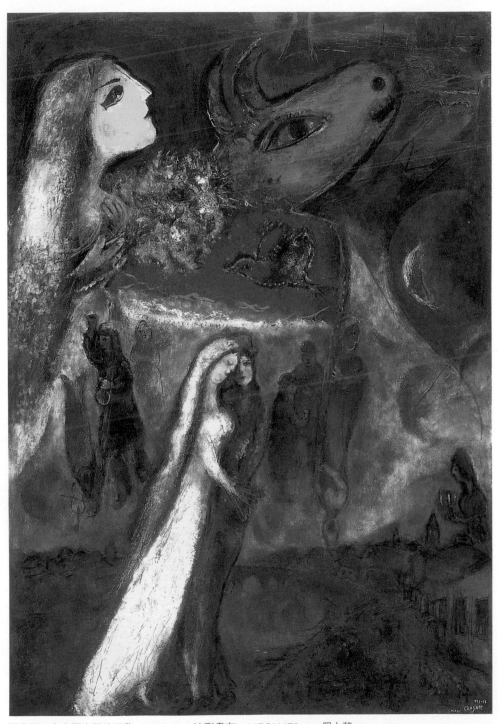

夏卡爾　左右兩岸間的巴黎　1955-56　油彩畫布　147.5×172cm　個人藏

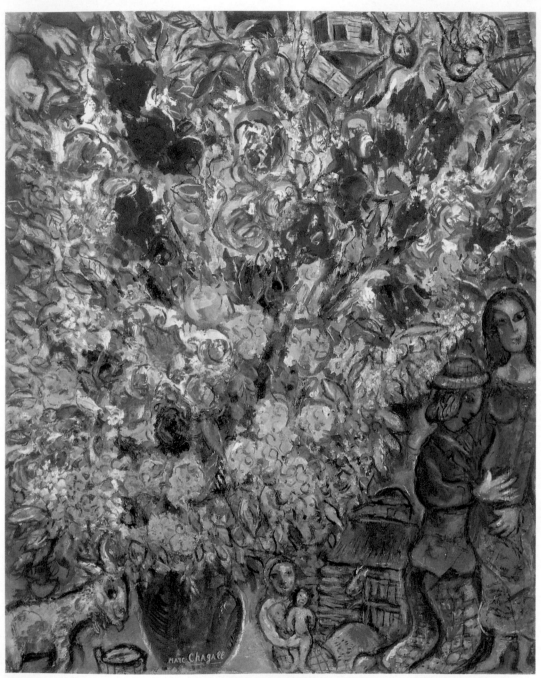

夏卡爾　農夫與花束　1966　油彩畫布　99.6×81.3cm　個人藏

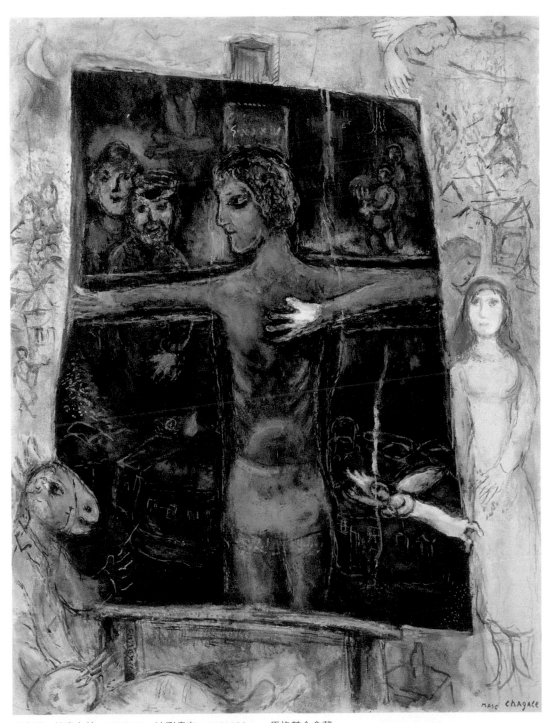

夏卡爾　繪畫之前　1968-71　油彩畫布　116×89cm　馬格基金會藏

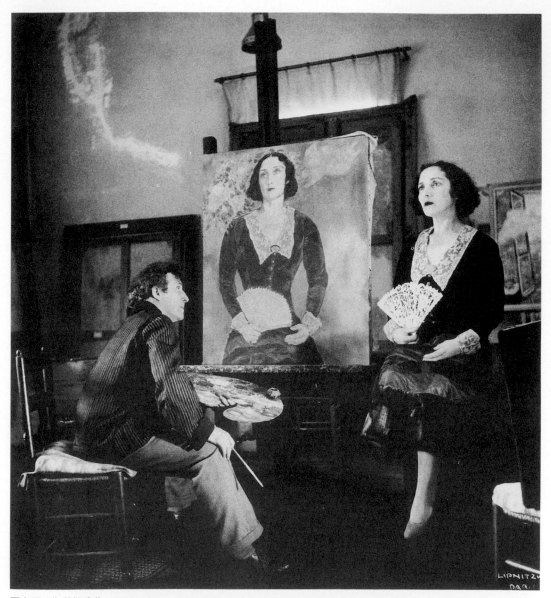

夏卡爾　為蓓拉畫像　1934-35

夏卡爾　穿毛皮襟的女人　1934　油彩畫布　61×50cm

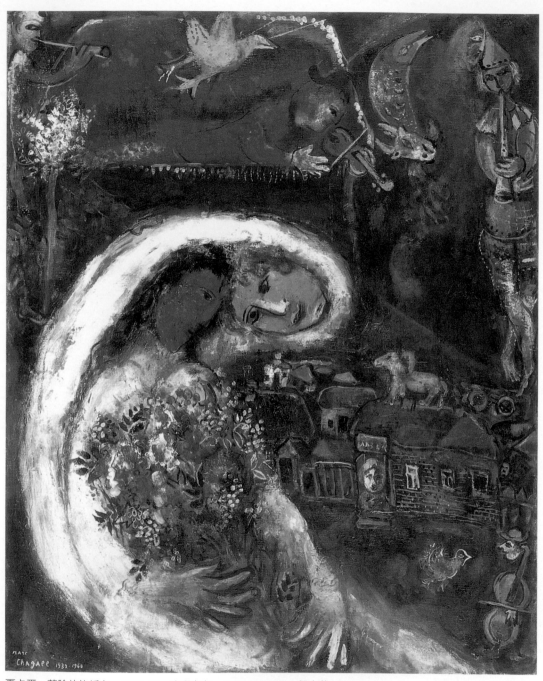

夏卡爾　藍臉的許婚者　1939-40　油彩畫布　147.5×102cm　個人藏

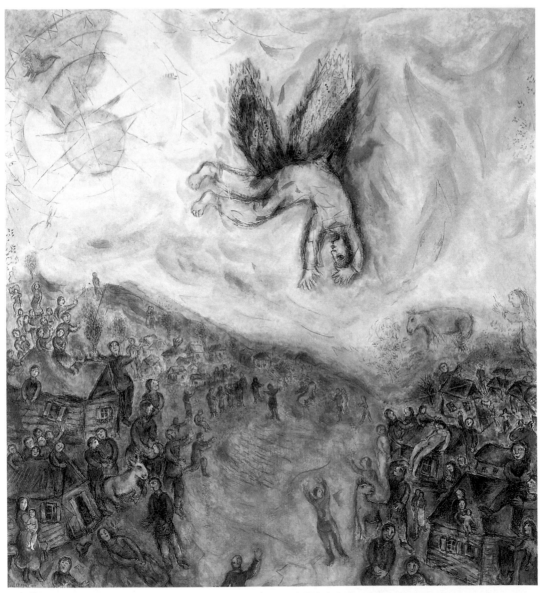

夏卡爾　伊卡斯的墜落　1974-77　油彩畫布　213×198cm　龐畢度中心藏

夏卡爾　唐‧吉柯德　1934　油彩畫布　198×130cm　個人藏

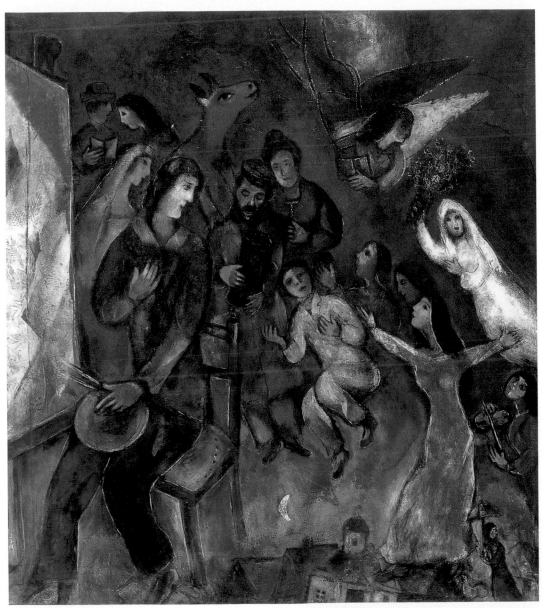

夏卡爾　家族的面影　1935-47　油彩畫布　123.3×112.2cm　龐畢度中心藏

夏卡爾　佩拉卡瓦的風景　1930　油彩畫布　73×60cm　龐畢度中心藏

夏卡爾　薄紫色的裸婦　1967　油彩畫布　140×148cm　個人藏

會督察的在場讓這場家族聚會充滿緊張，但後來夏卡爾也曾私下見妹妹。

1987 年普希金美術館舉行首場夏卡爾回顧展

儘管困難重重，夏卡爾 1973 年的俄羅斯之行仍是一個分水嶺。他留在俄羅斯的畫作，如今不僅可以在國內展出，也可以借展海外。和夏卡爾有關的文章開始在報刊上出現。1987 年，莫斯科普希金美術館策畫了首場夏卡爾大型回顧展，以紀念他的百年誕辰，展覽涵蓋夏卡爾妻女的私人收藏，以及從其他博物館與私人藏家借展的畫作。開幕期間，博物館前人龍不斷，得等候數個小時才能進場觀展。隔年，艾米塔吉美術館也展出了夏卡爾的平面作品。

報章雜誌的報導接踵而來，亞歷山大・卡門斯基（Alexander Kamensky）的夏卡爾專著《大師的復歸》付梓，流行市場也出現了許多出版品，藝術愛好者對夏卡爾的認識因而大增。如今已經沒有人會驚訝，這個先後在聖彼得堡與巴黎學畫的藝術家，原來是個來自維台普斯克的猶太俄羅斯人。藝術愛好者多曾聽聞他衷心擁抱革命、並被派到維台普斯克策畫藝術活動的事蹟，但好幾代讀者所仰賴的百科全書寫的仍舊是：「馬克・夏卡爾（1887 年 7 月 6 日生，維台普斯克近郊遼茲諾城），法國畫家與平面藝術家」。

自那時以來，這種形容並未改變多少。較近期的傳記辭典會說夏卡爾來自俄羅斯，但仍稱呼他為「一位法國畫派畫家與平面藝術家」，和真實情況出入甚多。夏卡爾在家鄉維台普斯克接受潘恩的藝術啟蒙教育，後來赴聖彼得堡習畫，然後才前往巴黎完成訓練，這也是當時俄羅斯藝術家的養成過程；但那時他並未在巴黎久留。

博物館盡力改正參考書的此類訛誤。1991 年，一場以夏卡爾俄羅斯時期畫作為主的展覽，從法蘭克福巡迴至莫斯科與聖彼得堡。這是俄羅斯觀眾首次見到夏卡爾為國立猶太室內劇院所作的巨型壁畫，以及俄羅斯各藝術收藏中的夏卡爾畫作。他的繪畫中的紅牛與綠牛、飛翔的人、屋頂上的小提琴手，都讓人們覺得親切而易於理解，因而受人愛戴。

夏卡爾　舞蹈　1950-52　油彩畫布　238×176cm　龐畢度中心藏

來自夏卡爾的回應

　　這些夏卡爾的信件所提到的作品，皆曾於紐約猶太博物館的展覽展出，作品圖版亦收錄於本書。從 1950 年代晚期到 1970 年代，當時的蘇聯與西方世界再度重啟交流活動，從這些信件中可以看見夏卡爾對於祖國蘇聯的愛與崇敬，以及通信者對於夏卡爾和其作品的喜愛，內容包括雙方針對如何在展覽中呈現畫作的意見交換。

　　這些信件呈現了夏卡爾複雜創作世界的迷人故事，也包括了針對在俄國發現的作品所做的詳細評論，以及某些作品的珍貴細節。更重要的是，這些信件為理解夏卡爾私密創作情感提供了一扇窗，可見那些童心未泯的細膩時刻。

戈戴夫寫給夏卡爾的信（1958）

親愛的夏卡爾：

伯爾克（Lilya Yurievna Brik）與卡坦揚（Vasily Abgarovich Katanyan）請我寄給你四張照片，是我的藝術收藏品裡四件你的作品，我很樂意完成這個要求。我寄給你的照片，分別是：

(1)〈幻影〉（見80頁），這幅畫作在《Zharptitsa》雜誌第11期中曾被刊載。它曾經是施馬諾夫斯克的收藏品，我就是從他那兒購買到此作的。

(2)〈窗〉（見31頁），這不是維台普斯克，也不是里歐茲諾。這幅畫作曾經是雷巴科夫的收藏。

(3)〈拿著麵包的軍人〉（見55頁）

(4)〈猶太婚禮〉（見45頁）

這些畫作的尺寸都標示在照片背面。

很多你的作品被名為柯斯塔基的私人藏家所收藏，也有許多件作品在聖彼得堡博物館。如果你想要取得這些作品的照片的話，應該也是沒問題的。若是未來有機會出版專屬於你的畫冊，每一件作品的照片資料整理，將會非常重要。

容我在此向你獻上七十歲大壽的祝賀，我相信這也是你踏上藝術創作的五十週年。全心全意地祝福你身體健康、創作不朽；無論你身處何方，我們永遠將你視為俄國藝術家，而這絕不只是我個人的看法。

在1952年發行的《特列季亞科夫美術館圖錄集》第464頁中，你可以看見你的姓名和作品列表。我很期待可以看到未來你個人的藝術專冊出版。

真摯的
戈戴夫

夏卡爾寫給戈戴夫的信（1958）之一

親愛的戈戴夫：

　　從 Kremel 那兒收到你寄來的畫作照片，真是讓我既驚喜又興奮，這簡直是我的生命結晶。其中，我對於能夠重新見到〈幻影〉這件作品感到特別欣慰，我記得這幅畫作是完成於 1916 至 1917 年之間。

　　藝術家布洛斯基是最初擁有這件作品的人，但在那之後，我就不知這幅畫作的去向，很高興現在又有了它的消息。〈窗〉是我在維台普斯克住所裡的一扇窗景，搭配著一束蓓拉買給我的花，我記得此作是完成於 1908 年。〈拿著麵包的軍人〉與〈猶太婚禮〉也同樣讓我驚豔，我自己都想好好花上時間仔細研究其中的技巧。

　　無論如何，您對我的畫作和藝術生涯的關注與友善，是我必須向您致謝的。我曾經以為，在我的家鄉已不再有人記得我是誰，雖然我始終以我的家鄉為畫作題材。我有個想法：不知是否能夠向你出借我的畫作，使它們可以在目前德國、巴黎的大型展覽一同展出。

　　如果可能，我也希望能夠取得莫斯科時期的作品，以及收藏於聖彼得堡博物館的畫作。期待收到你的回信，讓我們保持聯絡。如今，我的心情既是雀躍也很感激，若你還有在任何一處看見我的畫作落腳處，我很樂意收到它們的照片，讓我可以為我未來作品圖錄在德國、法國、美國的出版工作做準備。

<div style="text-align: right">

你誠摯且感激的
夏卡爾

</div>

夏卡爾寫給戈戴夫的信（1958）之二

親愛的戈戴夫：

感受到你上回來信中的熱情，使我不得不回信。希望你現在已順利回到溫暖的家園。如你所知，二月時，我的展覽將會在漢堡市立博物館開幕，關於巴黎和德國的美術館出借收藏於特列季亞科夫美術館與聖彼得堡博物館畫作一事，目前我尚未收到正式回覆；希望至少能在巴黎裝飾藝術博物館開幕前得到正面回音。一位莫斯科的私人藏家柯斯塔基此次為了市立博物館的展覽，親自將畫作送達；我想若您同意，他也很樂意提供〈幻影〉與〈窗〉這兩件作品參與展出，若畫作能夠及早送達，或許還可以被收錄在展覽畫冊中，增加展品的完整度。若你認為可行——請先來信告知我——我會通知巴黎展覽策展人法蘭西斯·馬雷（Francois Mathey），告知此事。就我所知，巴黎的展覽將會在六月初舉行，之後巡迴至漢堡和慕尼黑，若你能將畫作寄至慕尼黑，也是個不錯的安排。

很抱歉這封信的叨擾。若收到你的回信，我會非常高興。當然，對於此次展覽未能收到來自故鄉的舊作，我感到很遺憾（在我有生之年，恐怕很難再現同樣的展覽規模）。雖然如此，我想我也不該對故鄉感到有所虧欠吧！畢竟我一生的藝術創作和熱情，早已奉獻給我的家鄉。

祝安康

衷心祝福

夏卡爾

國家圖書館出版品預行編目（CIP）資料

夏卡爾的失樂園 / 蘇珊.圖瑪金.古曼等著；謝汝萱譯.
-- 初版. -- 臺北市：藝術家，2016.10
160 面；17×24 公分
譯自：Marc Chagall : early works from Russian collections
ISBN 978-986-282-184-8（平裝）
1. 夏卡爾（Chagall, Marc, 1887-1985）2. 傳記 3. 畫論

940.9948 105017905

夏卡爾的失樂園

| 蘇珊・圖瑪金・古曼等 著／謝汝萱等 譯 |

發行人 / 何政廣
總編輯 / 王庭玫
編輯 / 鄭清清
美編 / 王孝媺

出版者 / 藝術家出版社
台北市金山南路二段 165 號 6 樓
TEL：（02）23719692
FAX：（02）23317096
郵政劃撥：50035145
戶名：藝術家出版社

總經銷 / 時報文化出版企業股份有限公司
桃園市龜山區萬壽路二段 351 號
TEL：（02）23066842

南區代理 / 台南市西門路一段 223 巷 10 弄 26 號
TEL：（06）2617268
FAX：（06）2637698

製版印刷 / 新豪華製版印刷股份有限公司
初版 / 2016 年 10 月
定價 / 新臺幣 380 元

ISBN 978-986-282-184-8（平裝）

法律顧問 蕭雄淋